殺人十角館

原作｜綾辻行人

漫畫｜清原紘

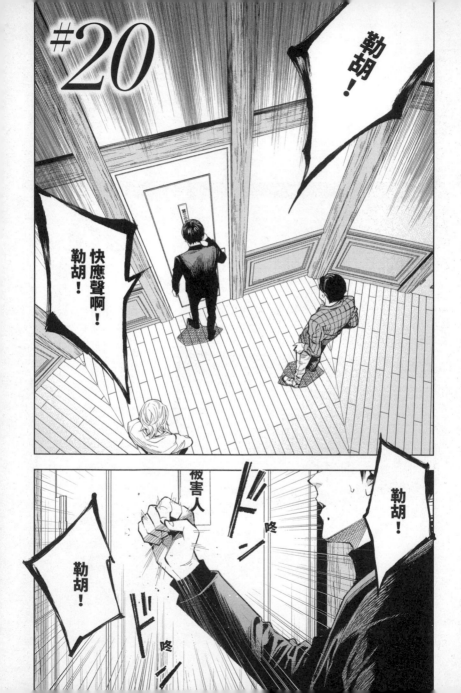

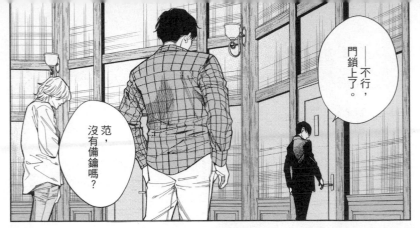

——不行，門鎖上了。

范，沒有備鑰匙嗎？

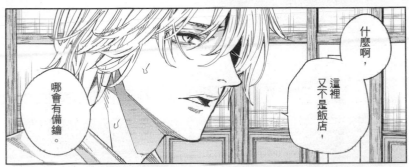

什麼啊，這裡又不是飯店，

哪會有備鑰。

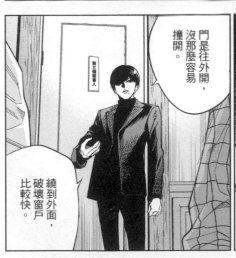

門是往外開，沒那麼容易撞開。

第三個受害人

繞到外面，破壞窗戶比較快。

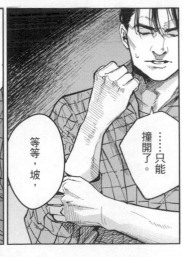

……只能撞開了。

等等，坡，

5

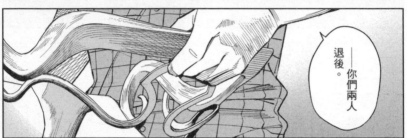

——你們兩人退後。

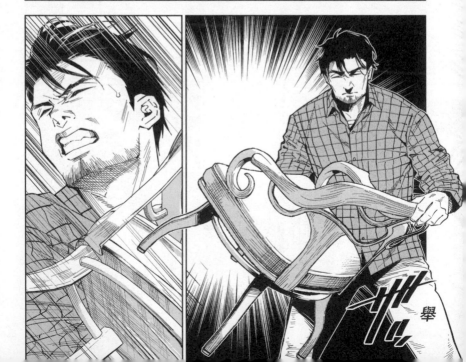

舉

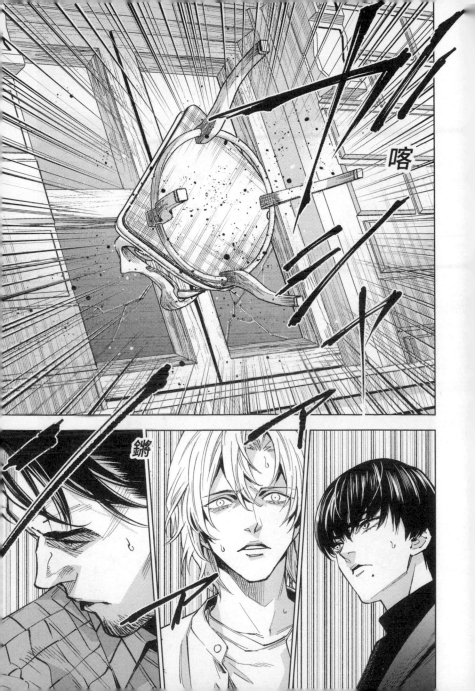

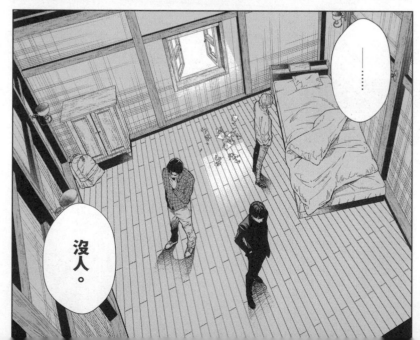

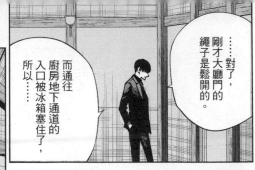

……對了，剛才大廳門的繩子是鬆開的。

而通往廚房地下通道的入口被冰箱塞住了，所以……

——那麼，勒胡他……

是有人出去了？

我們分頭去找吧。

不過，他恐怕已經沒命了……

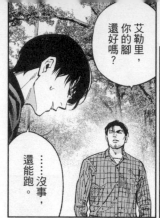
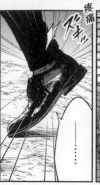
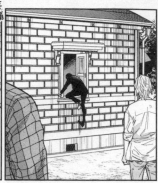

艾勒里，你的腳還好嗎？

……沒事，還能跑。

疼痛 ズキッ

……！

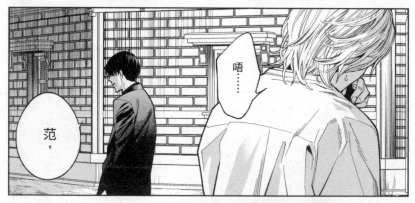

唔……

范，

可是……

嘔！

——你先待在玄關，等我們叫你。

休息一下，讓自己冷靜下來。

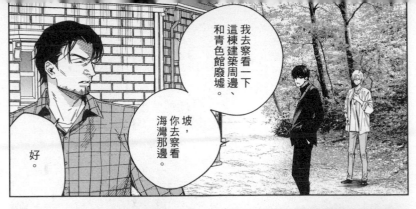

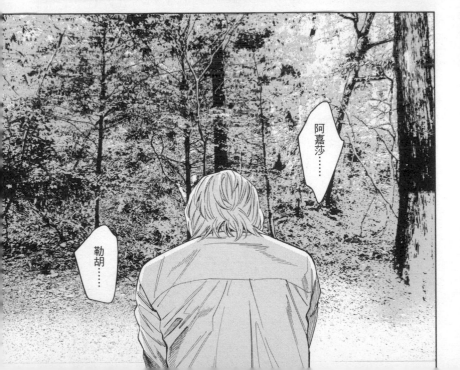

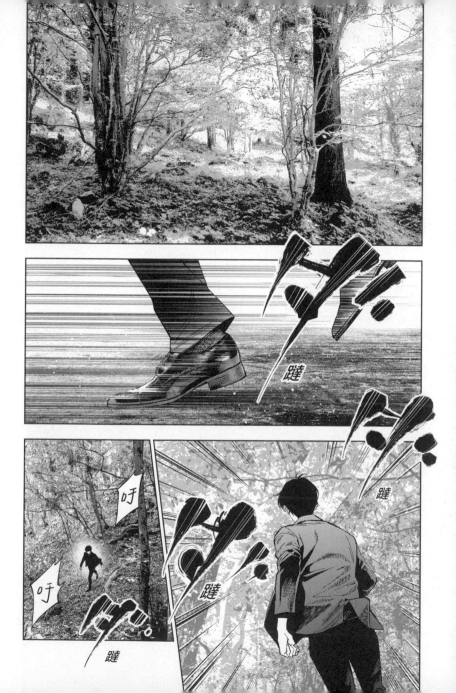

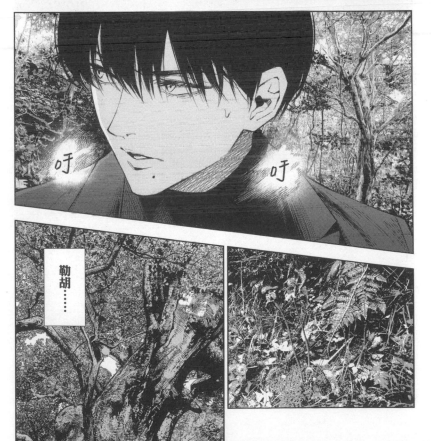

勒胡……

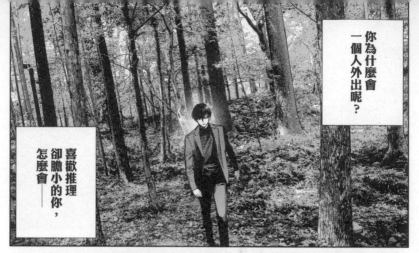

你為什麼會一個人外出呢？

喜歡推理卻膽小的你，怎麼會──

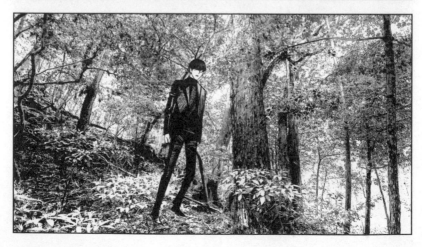

14

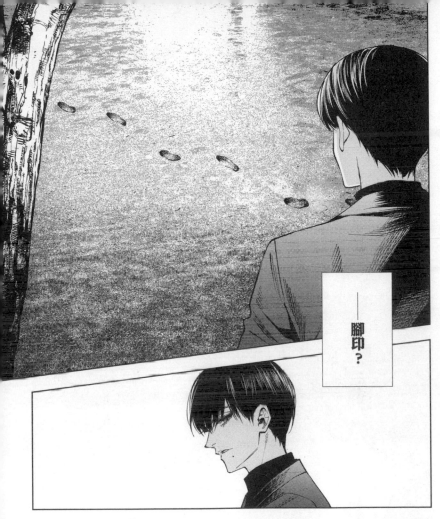

──腳印？

范！

坡！

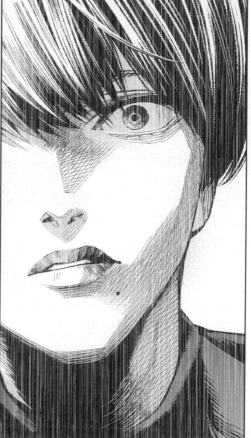

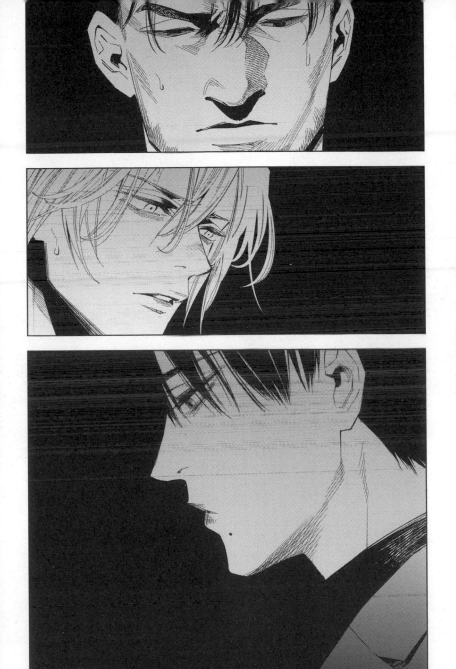

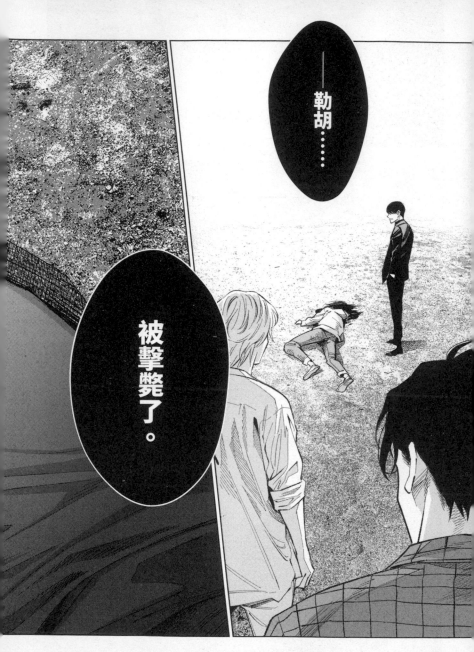

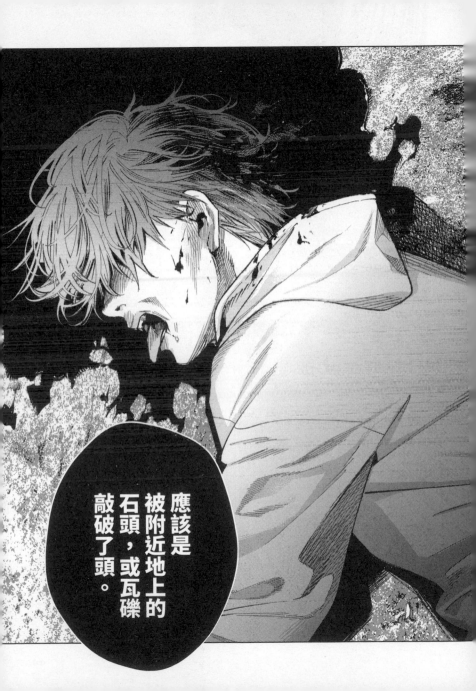

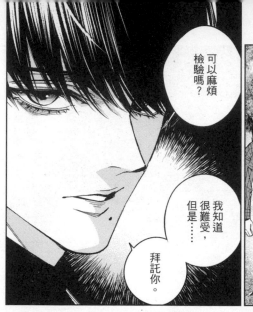

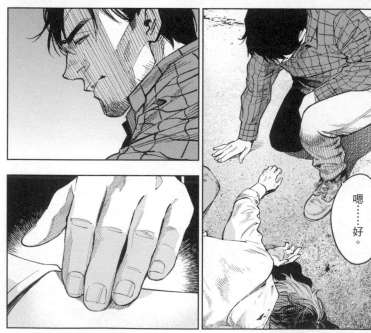

已經出現屍斑。

但是，手指一按就消失了。

死後僵硬已經進展到相當程度。

跟氣溫也有關，所以，很難下定論，只能說——

應該是死亡五到六小時左右吧。

現在是早上十一點，所以，

被殺時間是今天早上五點到六點⋯⋯

快天亮時？

先把勒胡抬到十角館吧，

讓他躺在這裡太可憐了。

艾勒里，可以幫我抬腳嗎？

坡，我也幫忙抬。

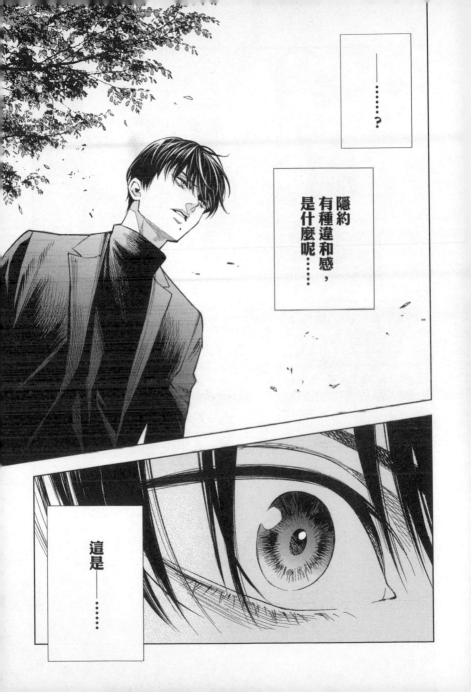

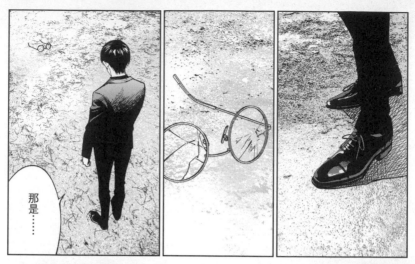

那是……

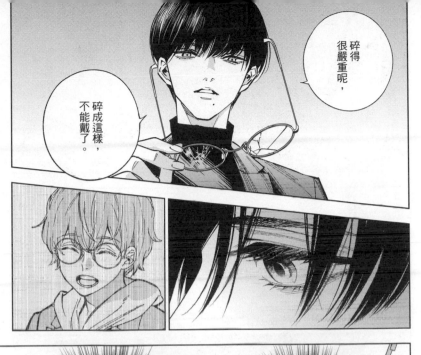

碎得很嚴重呢，

碎成這樣，不能戴了。

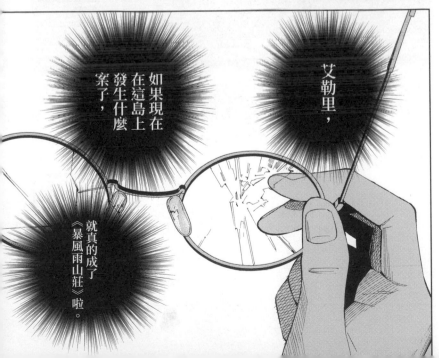

艾勒里，

如果現在在這島上發生什麼案了，

就真的成了《暴風雨山莊》啦。

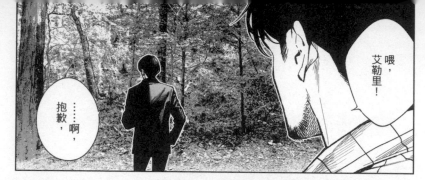

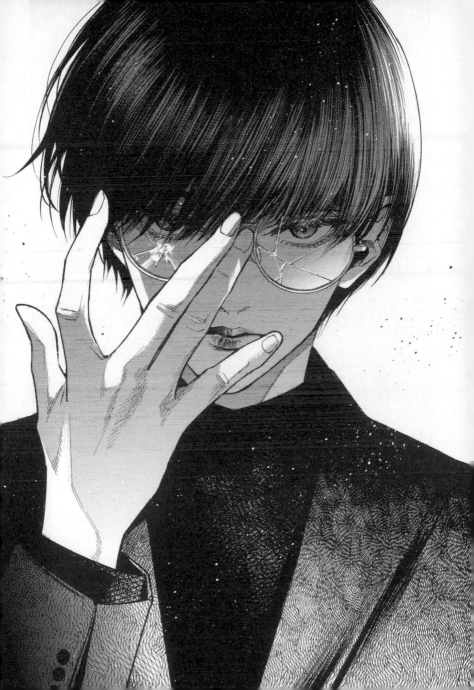

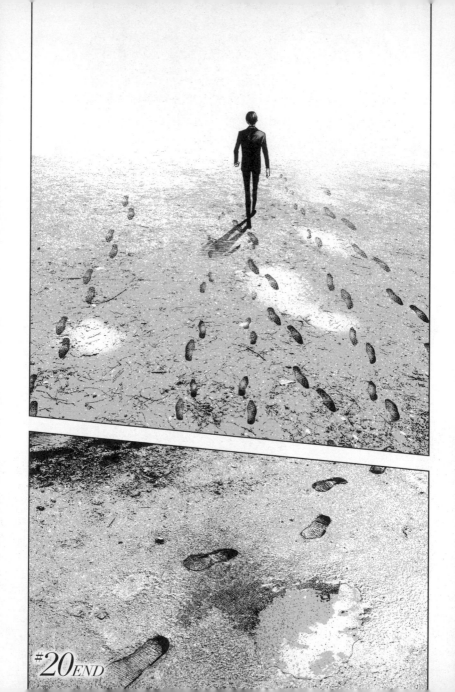

#20 END

#21

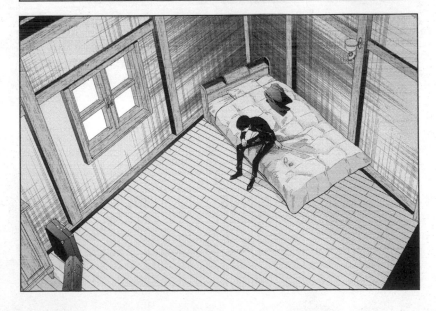

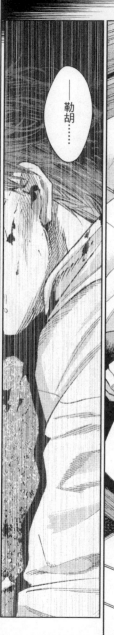
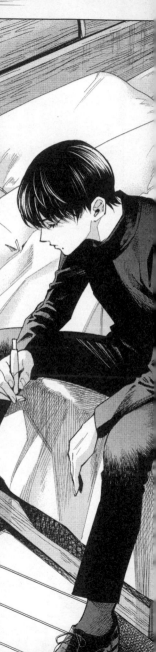

第三個被入

——勒胡……

勒胡的房間鑰匙呢？

在他的口袋裡。

先把他放在床上吧。

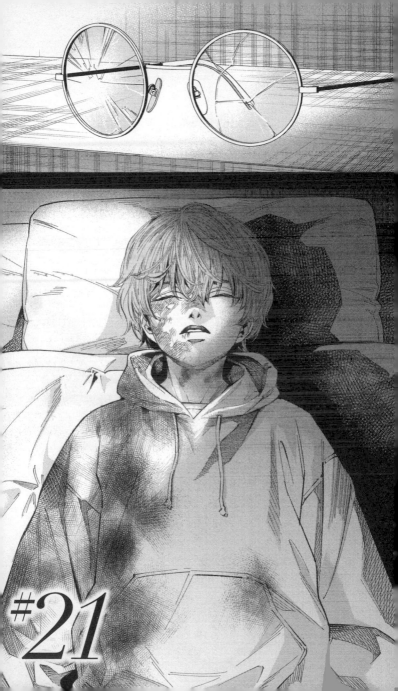

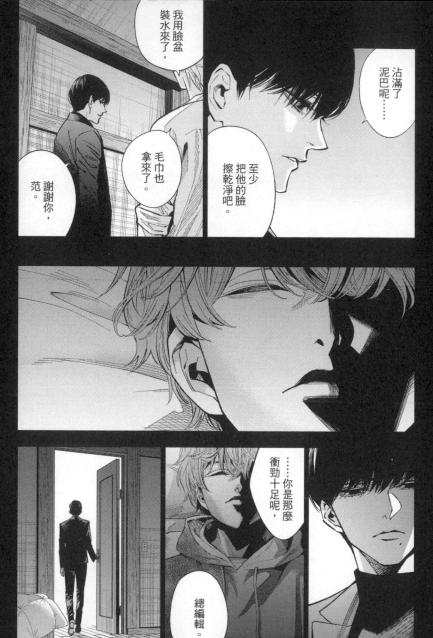

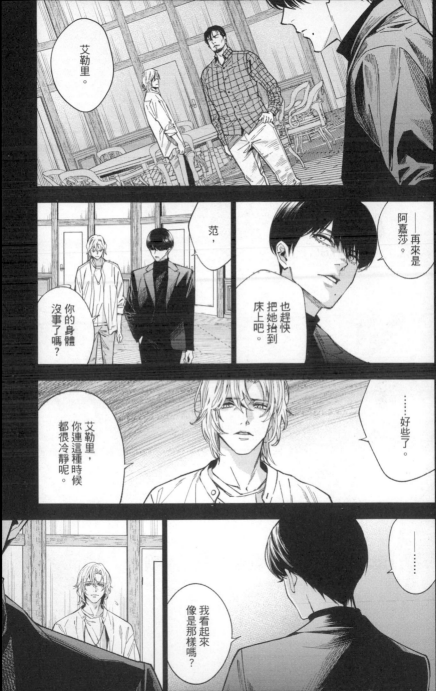

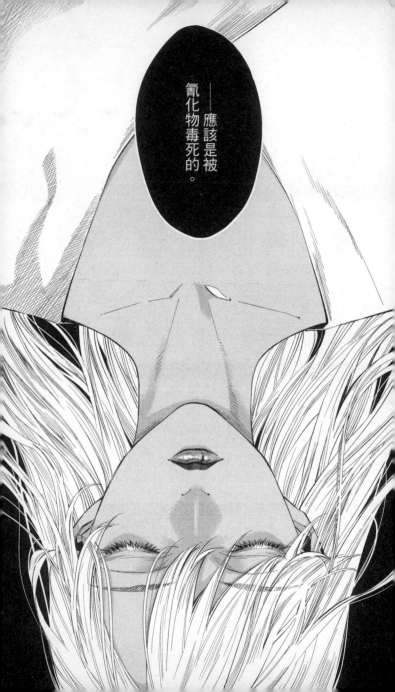

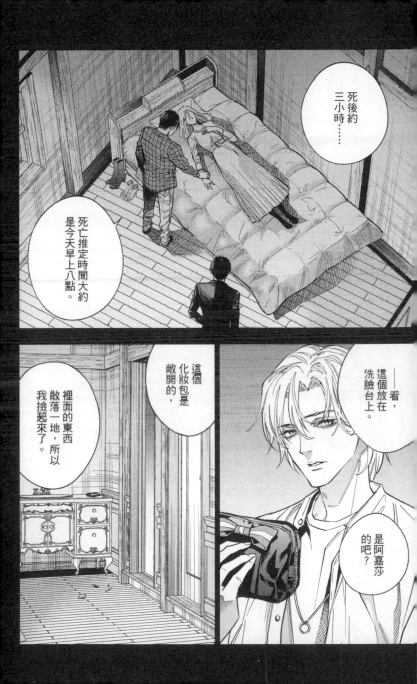

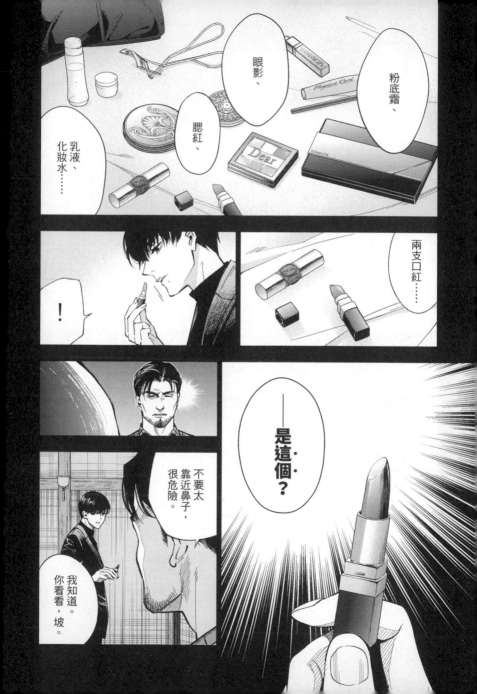

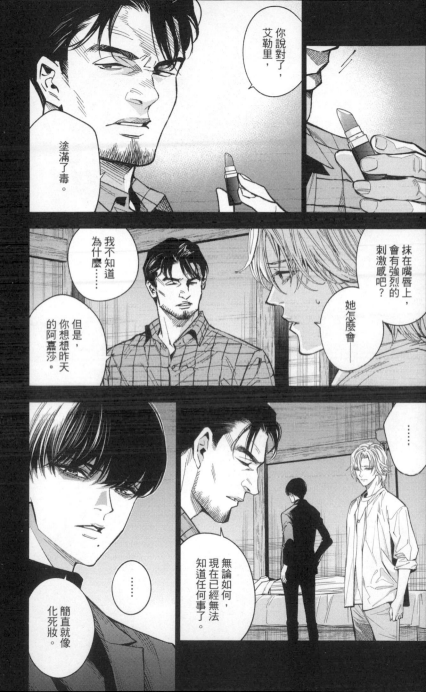

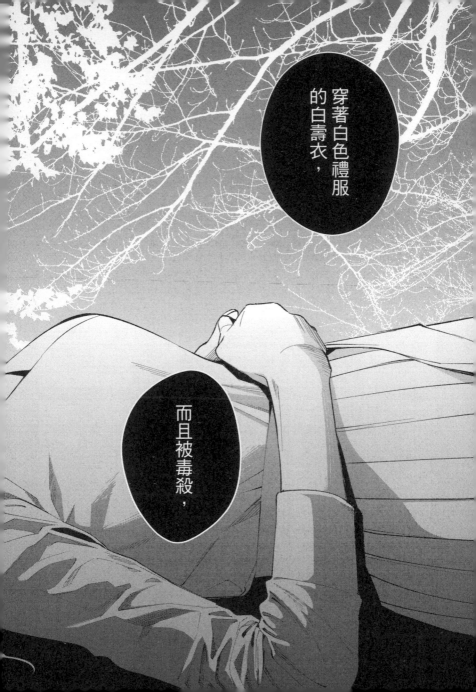

穿著白色禮服的白壽衣，

而且被毒殺，

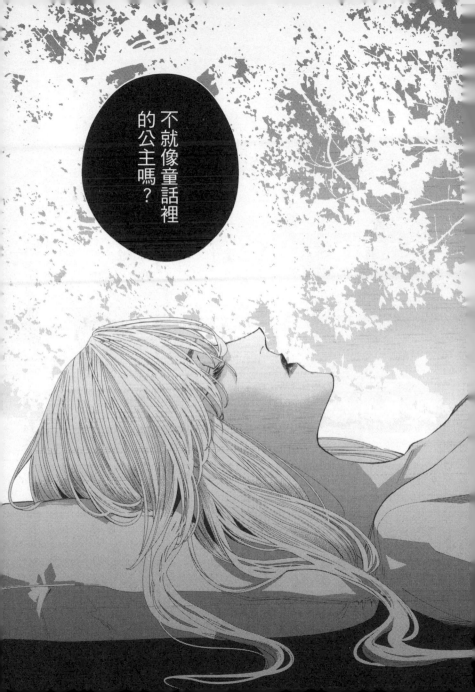

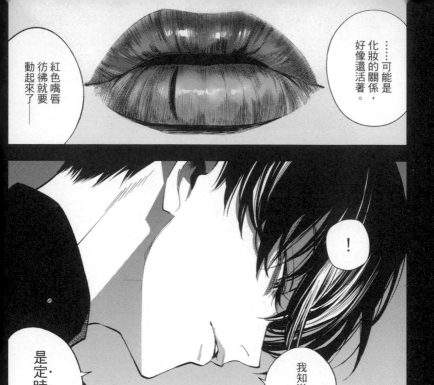

……可能是化妝的關係，好像還活著。

紅色嘴唇彷彿就要動起來了——

！

是定時炸彈……

我知道了，

艾勒里？

等一下再說，我們出去吧。

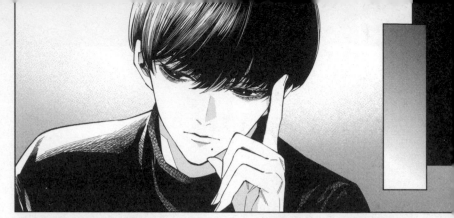

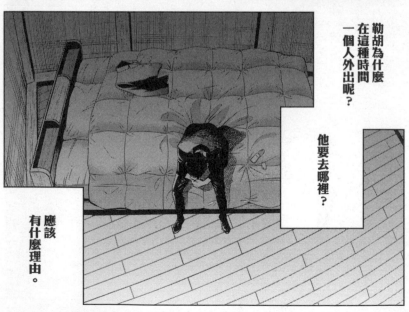

勒胡為什麼
在這種時間
一個人外出呢？

他要去哪裡？

應該
有什麼理由。

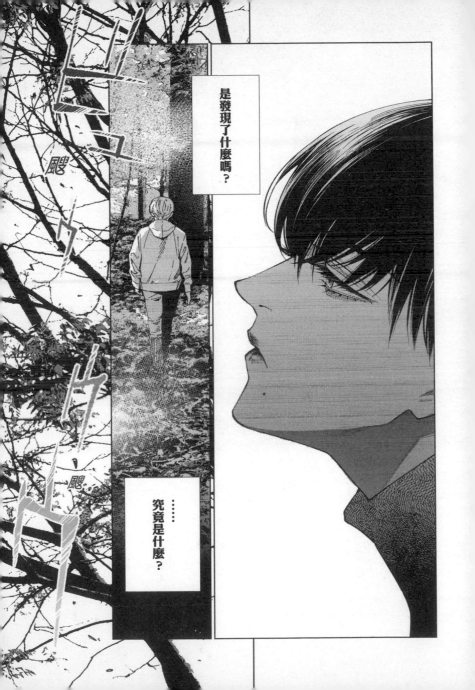

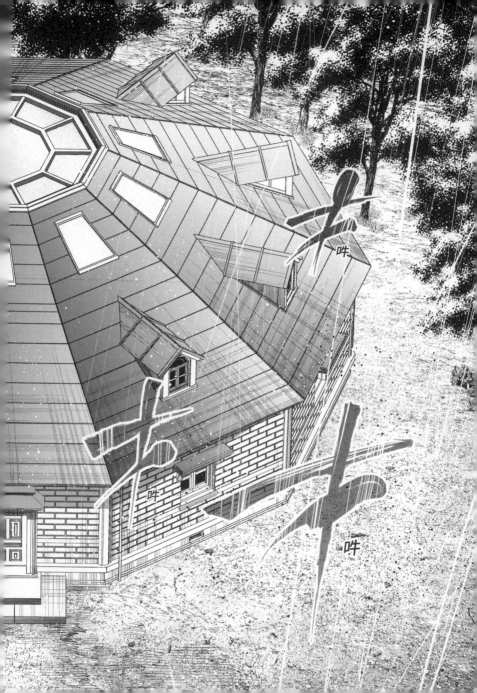

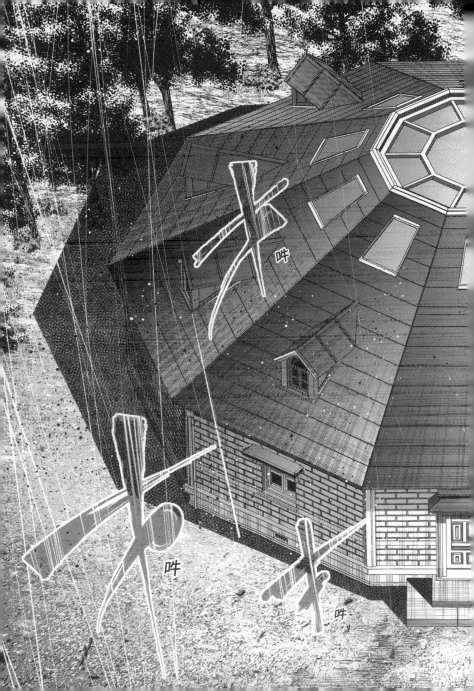

嘆嗒

軋

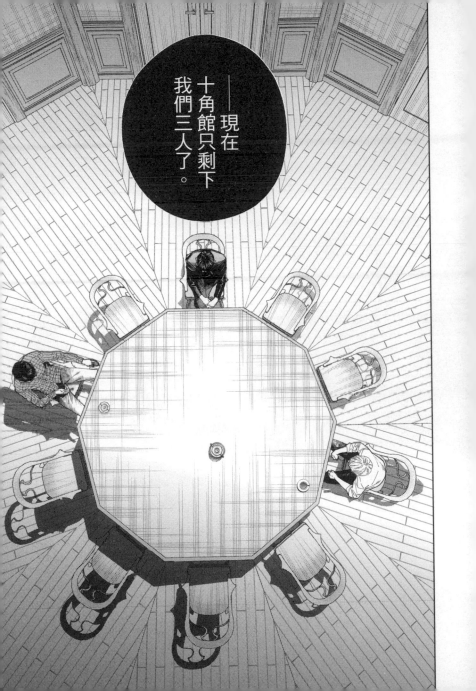

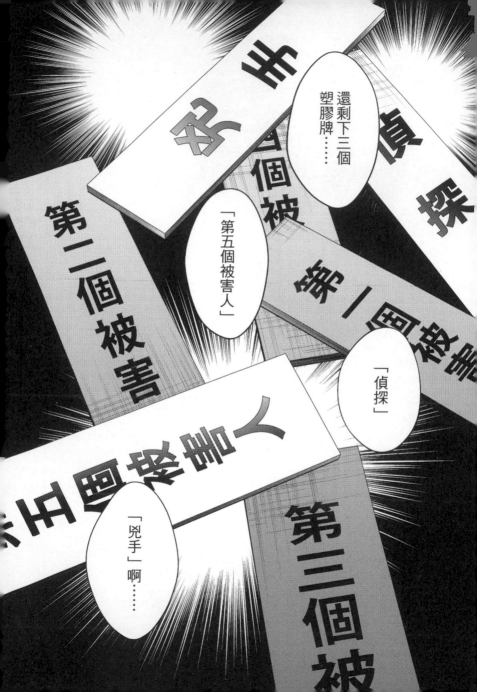

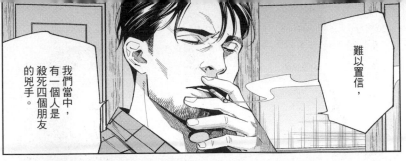

難以置信，

我們當中，有一個人是殺死四個朋友的兇手。

——我認為還不一定是這樣。

……那個外來犯人論？

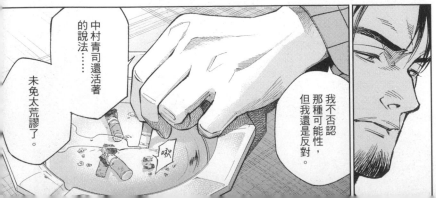

中村青司還活著的說法……

未免太荒謬了。

我不否認那種可能性，但我還是反對。

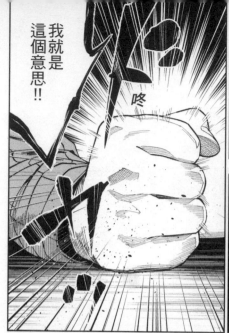

我就是這個意思!!

咚

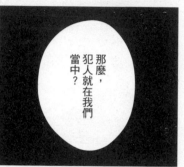

那麼,犯人就在我們當中?

——好吧,

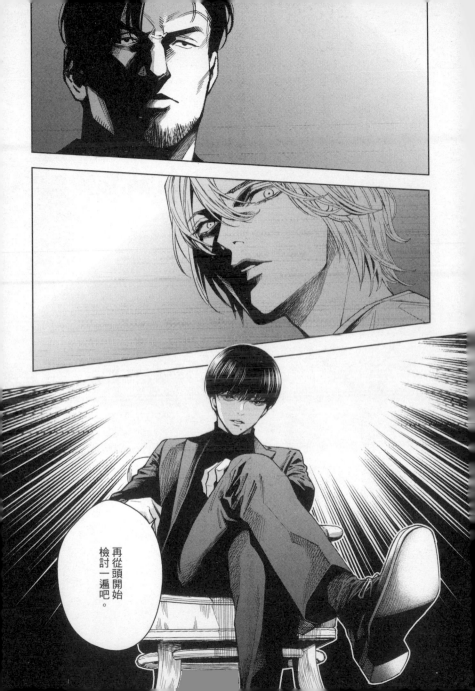

—檢討這次的連續殺人犯，

究竟是誰。

*#21*END

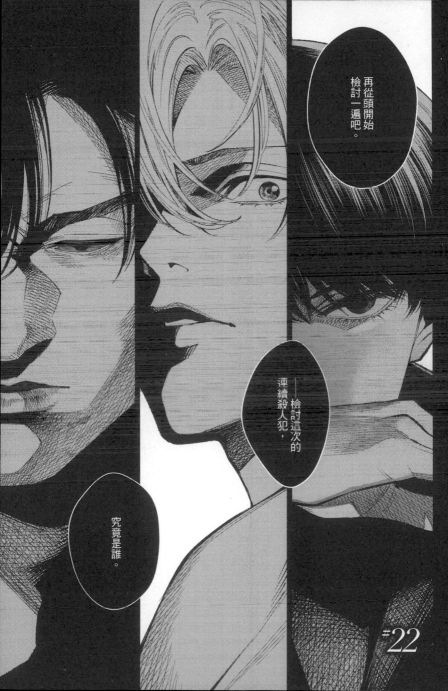

再從頭開始檢討一遍吧。

——檢討這次的連續殺人犯，

究竟是誰。

#22

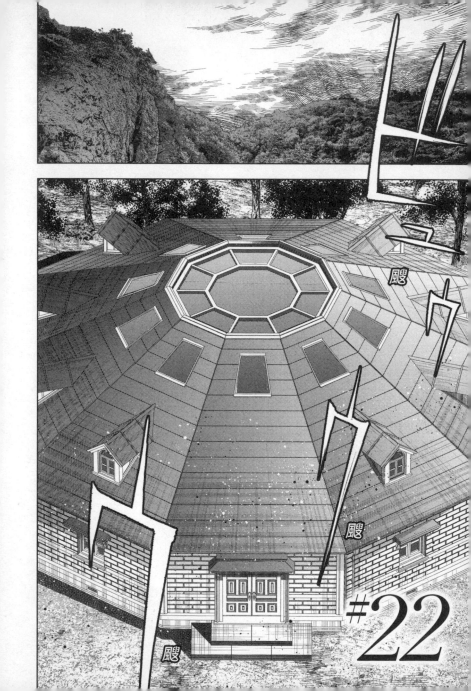

颶

颶

颶

#22

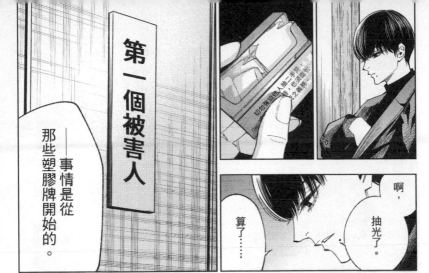

第一個被害人

——事情是從那些塑膠牌開始的。

啊，抽光了。

算了⋯⋯

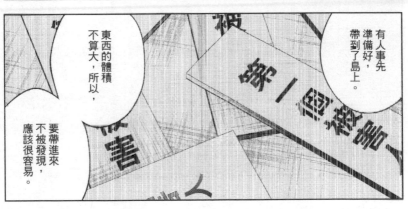

有人事先準備好，帶到了島上。

東西的體積不算大，所以，

要帶進來不被發現，應該很容易。

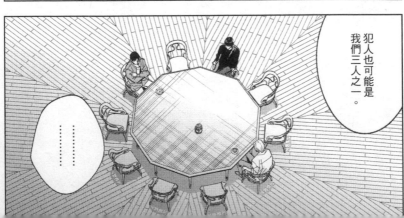

犯人也可能是我們三人之一。

⋯⋯⋯⋯⋯

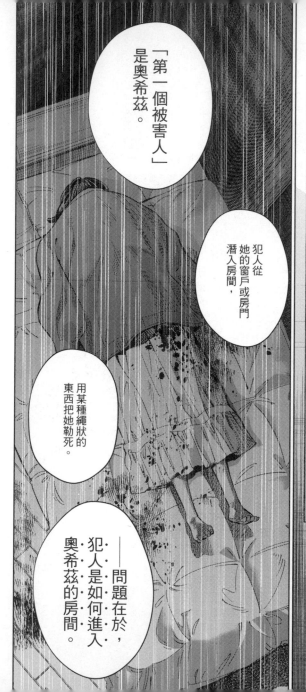

第三天早上，

第一個被害人

「第一個被害人」是奧希茲。

犯人從她的窗戶或房門潛入房間，

用某種繩狀的東西把她勒死。

犯人執行了塑膠牌的預告。

——問題在於，犯·人·是·如·何·進·入·奧·希·茲·的·房·間·。

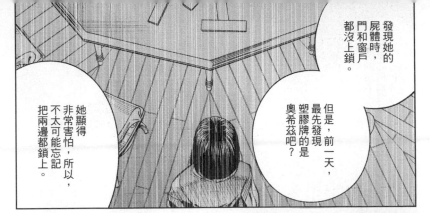

發現她的屍體時，門和窗戶都沒上鎖。

但是，前一天，最先發現塑膠牌的是奧希茲吧？

她顯得非常害怕，所以，不太可能忘記把兩邊都鎖上。

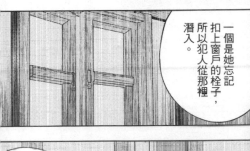

一個是她忘記扣上窗戶的栓子，所以犯人從那裡潛入。

——由此可以歸納出兩個答案。

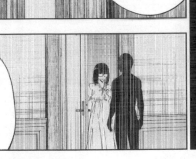

另一個是犯人叫醒她，讓她打開了房門的鎖。

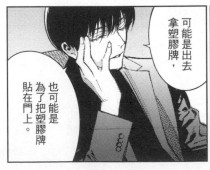

可能是出去拿塑膠牌，

也可能是為了把塑膠牌貼在門上。

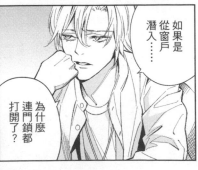

如果是從窗戶潛入……

為什麼連門鎖都打開了？

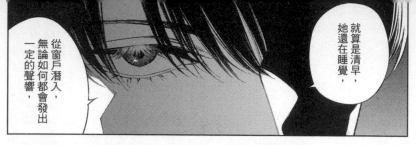

就算是清早，她還在睡覺，

從窗戶潛入，無論如何都會發出一定的聲響，

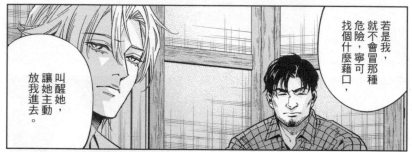

若是我，就不會冒那種危險，寧可找個什麼藉口，

叫醒她，讓她主動放我進去。

可是……奧希茲會在深夜讓男人進房間嗎？

說有急事逼她開門，她是那種很難拒絕的人。

不過，若要執著在這點上，那麼——……

坡，

你最可疑，

因為你跟她是青梅竹馬，所以，她不太會提防你。

怎麼可能！

你說是我殺了奧希茲？

別開玩笑了！

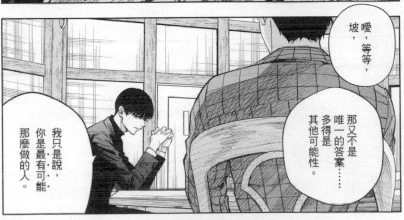

坡，等等，

那又不是唯一的答案……多得是其他可能性。

我只是說，你是最有可能那麼做的人。

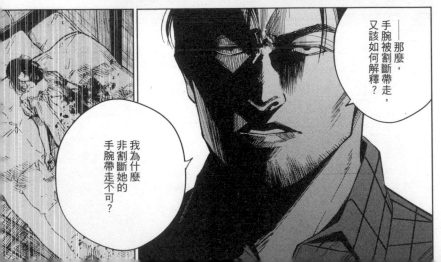

——那麼，手腕被割斷帶走，又該如何解釋？

我為什麼非割斷她的手腕帶走不可？

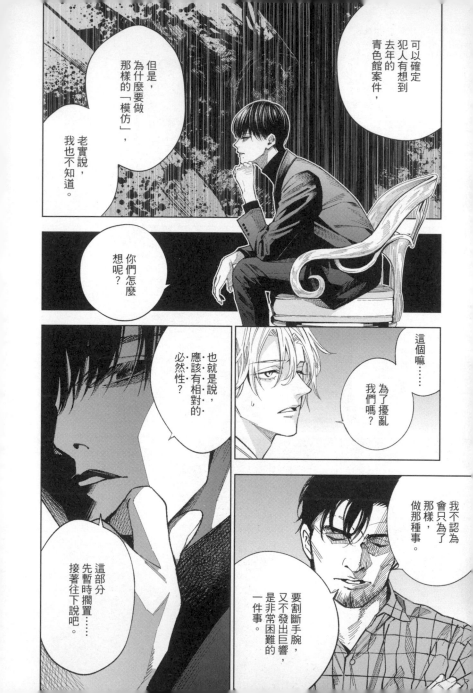

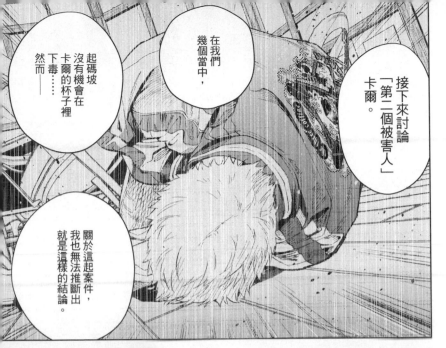

接下來討論「第二個被害人」卡爾。

在我們幾個當中，

起碼坡沒有機會在卡爾的杯子裡下毒……

然而——

關於這起案件，我也無法推斷出就是這樣的結論。

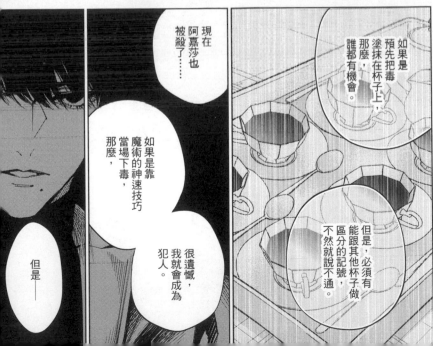

如果是預先把毒塗抹在杯子上，那麼，誰都有機會。

但是，必須有能跟其他杯子做區分的記號，不然就說不通。

現在阿嘉莎也被殺了……

如果是靠魔術的神速技巧當場下毒，那麼，很遺憾，我就會成為犯人。

但是——

也可能是我把毒藥放進遲溶性的膠囊裡，

不過，這並不是聰明的做法。

萬一他什麼都還沒吃，毒性就發作了，你這個準醫生，就會第一個被懷疑。

早就讓卡爾吞下去了，對吧——？

——也還有其他方法與可能性。

假設卡爾有宿疾，定期在你家開的醫院回診看病。

當時，卡爾只是宿疾發作，

你就假裝照料他，趁機讓他吞下了毒藥……

你好像強烈懷疑我，但是，那樣的假設太脫離現實了，

荒謬至極。

我只是列舉可能性而已。

如果你否定我剛才的說法，那麼，我希望你也能否定我的神速技巧說。

那種技巧可沒說的那麼容易。

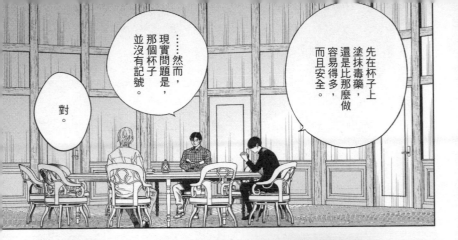

先在杯子上塗抹毒藥，還是那麼做容易得多，而且安全。

……然而，現實問題是，那個杯子並沒有記號。

對。

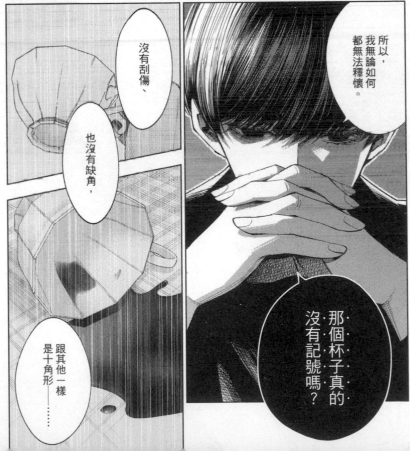

所以，我無論如何都無法釋懷。

沒有刮傷、

也沒有缺角，

跟其他一樣是十角形……

那個杯子真的沒有記號嗎？

——不對，
等等，

說不定……

——你們兩個
都跟我來。

？

是啊，收在廚房
流理台的角落。

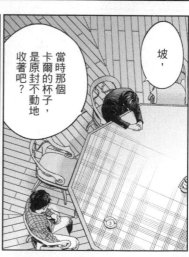

坡，

當時那個
卡爾的杯子，
是原封不動地
收著吧？

64

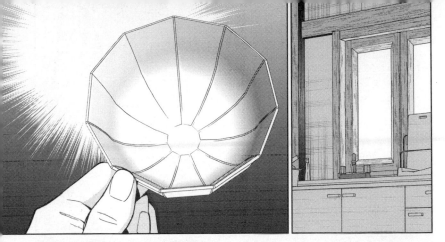

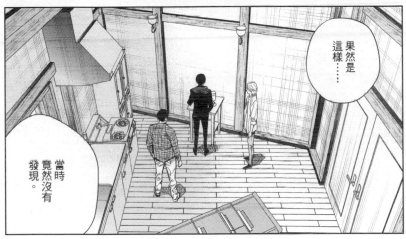

果然是
這樣……

當時
竟然沒有
發現。

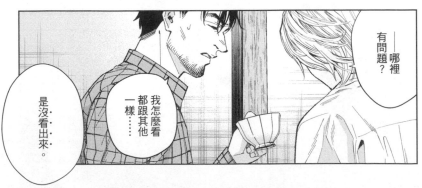

——哪裡
有問題？

我怎麼看
都跟其他
一樣……

是沒看
出來。

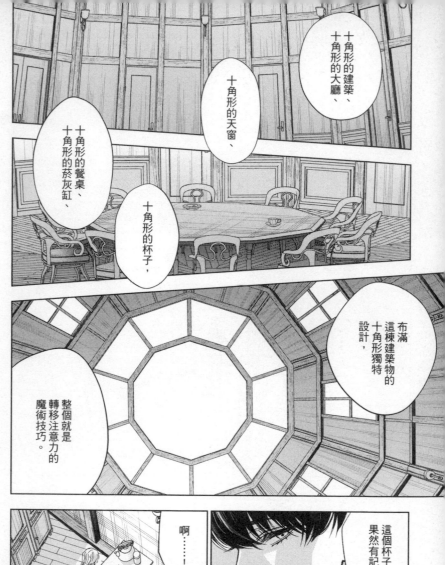

十角形的建築、
十角形的大廳、

十角形的天窗、

十角形的餐桌、
十角形的菸灰缸、

十角形的杯子，

布滿這棟建築物的十角形獨特的設計，

整個就是轉移注意力的魔術技巧。

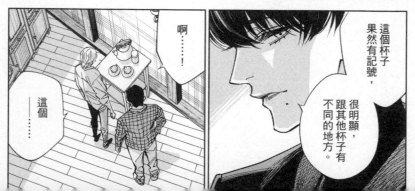

啊……！

這個……

這個杯子果然有記號，很明顯，跟其他杯子有不同的地方。

這個杯子有十一個角……不是十角形……

是十一角形。

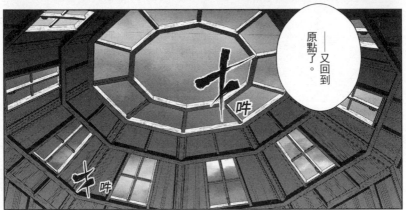

——又回到原點了。

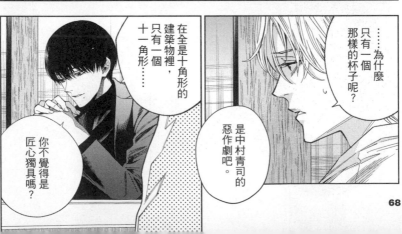

在全是十角形的建築物裡，只有一個十一角形……

你不覺得是匠心獨具嗎？

……為什麼只有一個那樣的杯子呢？

是中村青司的惡作劇吧。

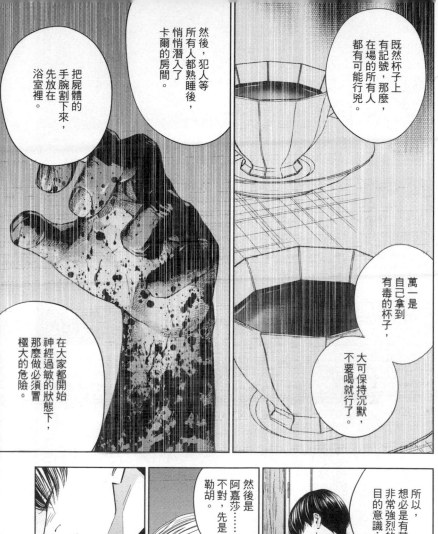

既然杯子上有記號，那麼，在場的所有人都有可能行兇。

萬一是自己拿到有毒的杯子，大可保持沉默，不要喝就行了。

然後，犯人等所有人都熟睡後，悄悄潛入了卡爾的房間。

把屍體的手腕割下來，先放在浴室裡。

在大家都開始神經過敏的狀態下，那麼做必須冒極大的危險。

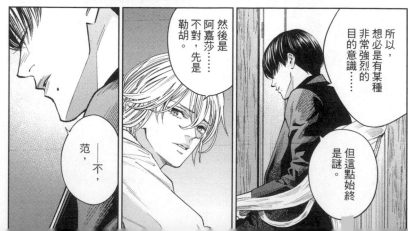

所以，想必是有某種非常強烈的目的意識⋯⋯

但這點始終是謎。

然後是阿嘉莎⋯⋯不對，先是勒胡。

范──不，

在那之前，還有……殺害我艾勒里的殺人未遂事件。

也就是昨天的地下室事件。

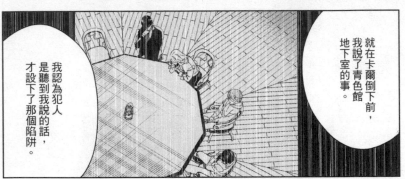

就在卡爾倒下前，我說了青色館地下室的事。

我認為犯人是聽到我說的話，才設下了那個陷阱。

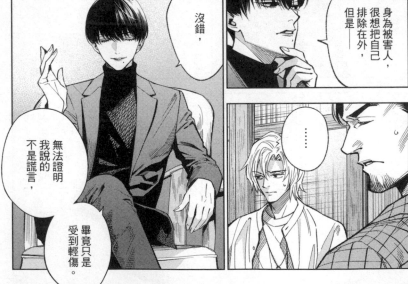

沒錯，

無法證明我說的不是謊言，

畢竟只是受到輕傷。

身為被害人，很想把自己排除在外，但是——

……

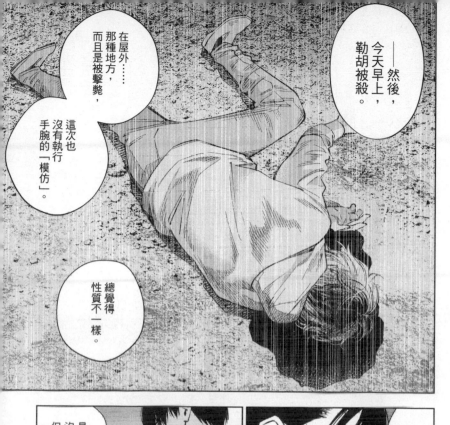

──然後，今天早上，勒胡被殺。

在屋外……那種地方，而且是被擊斃，

這次也沒有執行手腕的「模仿」。

總覺得性質不一樣。

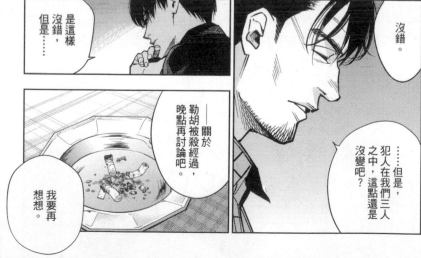

是這樣沒錯，但是……

沒錯。

──關於勒胡被殺經過，晚點再討論吧。

我要再想想。

……但是，犯人在我們三人之中，這點還是沒變吧？

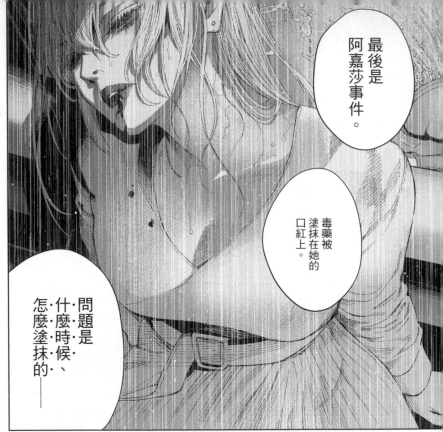

最後是阿嘉莎事件。

毒藥被塗抹在她的口紅上。

問題是什麼時候、怎麼塗抹的——

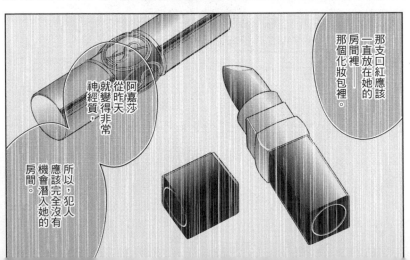

那支口紅應該一直放在她的房間裡——那個化妝包裡。

阿嘉莎從昨天就變得非常神經質，

所以，犯人應該完全沒有機會潛入她的房間。

如果阿嘉莎是今天倒下的──

那麼，應該是在昨天下午到晚上之間被塗抹了毒藥。

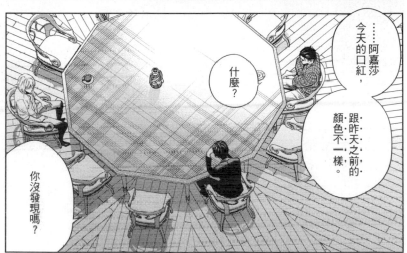

……阿嘉莎今天的口紅，跟昨天之前的顏色不一樣。

什麼？

你沒發現嗎？

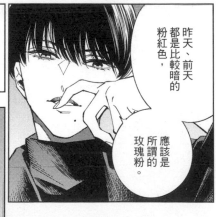

昨天、前天都是比較暗的粉紅色。

應該是所謂的玫瑰粉。

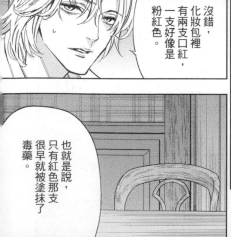

沒錯，化妝包裡有兩支口紅，一支好像是粉紅色。

也就是說，只有紅色那支很早就被塗抹了毒藥。

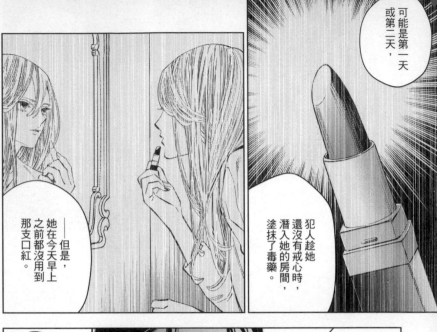

可能是第一天或第二天，

犯人趁她還沒有戒心時，潛入她的房間，塗抹了毒藥。

——但是，她在今天早上之前都沒用到那支口紅。

「定時炸彈」啊⋯⋯

這起事件也是我們三人同樣都有機會。

——但是，不能因為前提是犯人在我們三人之中，就不再討論下去，這樣矇混過去吧？

那麼要怎麼做呢？

採多數決嗎？

是動機，

你還沒說到這點吧？

⋯⋯嗯。

怎麼可能有那種⋯⋯

譬如說，范，

你也有動機。

在你國中時，你的父母被強盜殺了，

你妹妹也是，對吧？

所以，對你而言，像我們這樣把殺人當成話題，樂在其中的學生，

都是不可原諒的存在吧？

而且，感覺在研究社裡，你也始終跟我們保持一定的距離。

沒那種事……

真是那樣，我才不會特地加入什麼推理小說研究社。

——那已經是過去的事了。

而且，我並不認為禮讚殺人是推理小說迷。

所以才會跟你們來這種地方，不是嗎？

我不太常參加例會，是因為我要打工……

你們也知道吧？我是靠我伯父的援助，才能勉強上大學。我絕對不會做出殺人那種荒唐事。

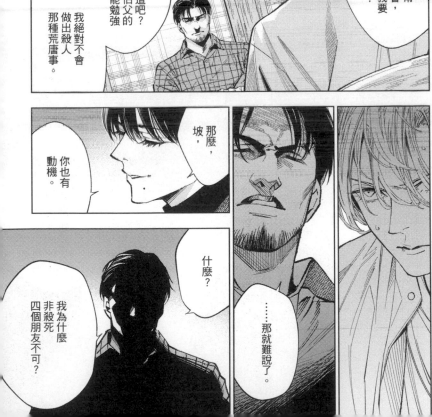

那麼，坡，你也有動機。

什麼？

……那就難說了。

我為什麼非殺死四個朋友不可？

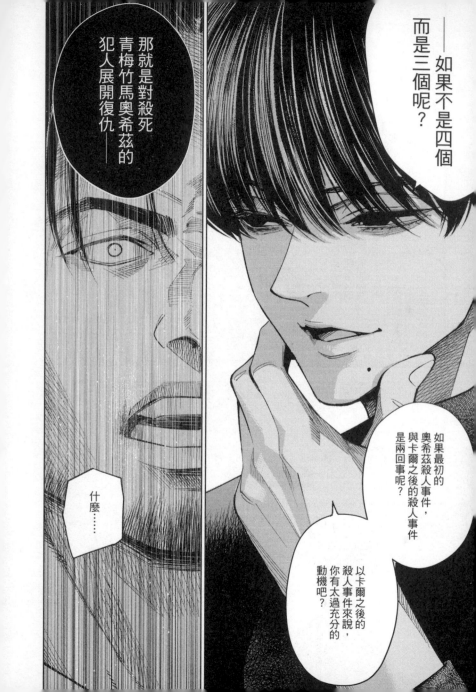

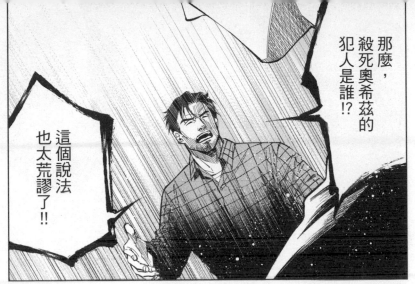

那麼，殺死奧希茲的犯人是誰!?

這個說法也太荒謬了!!

——對，很荒謬。

我們彼此探索彼此的動機，就會是這樣。

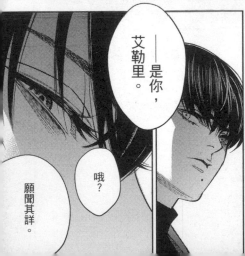

——是你，艾勒里。

哦？

願聞其詳。

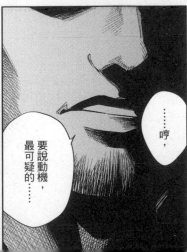

……哼，

要說動機，最可疑的……

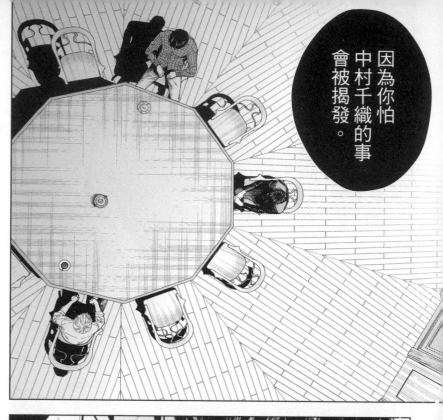

因為你怕中村千織的事會被揭發。

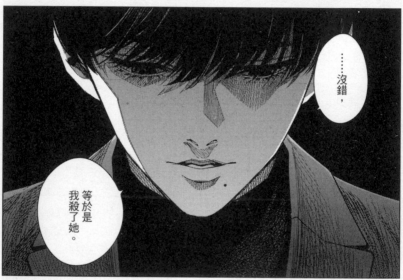

……沒錯，

等於是我殺了她。

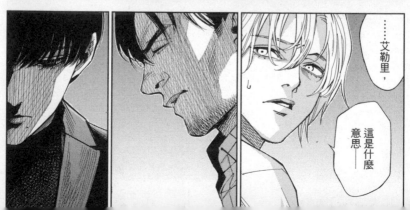

……艾勒里，

這是什麼意思──

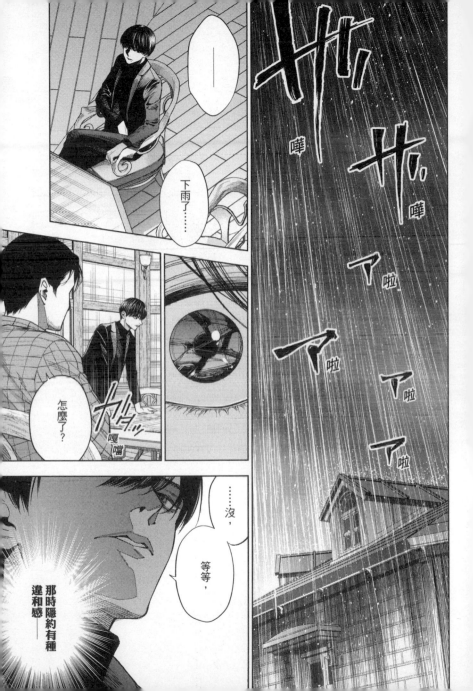

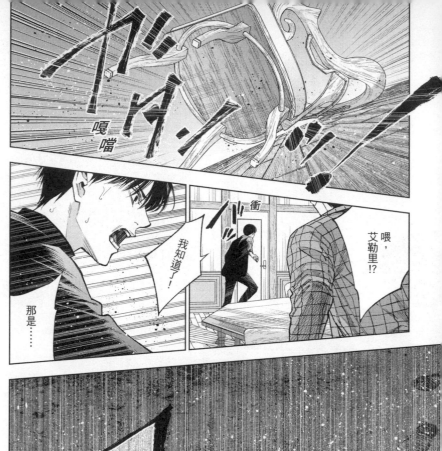

#22 END

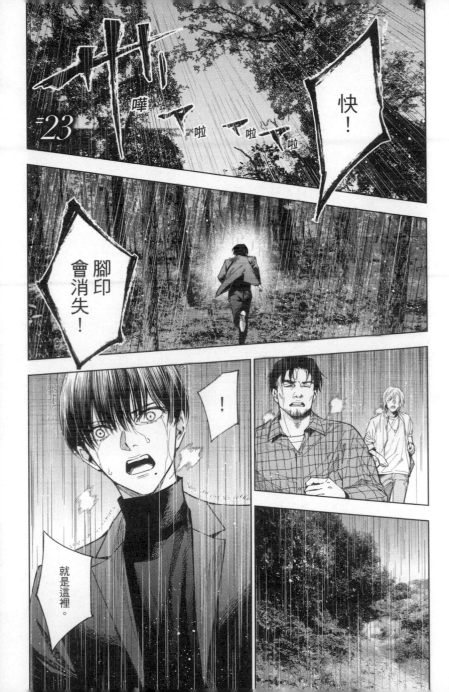

#23

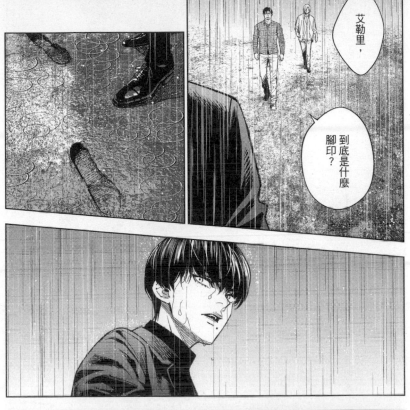

艾勒里，

到底是什麼腳印？

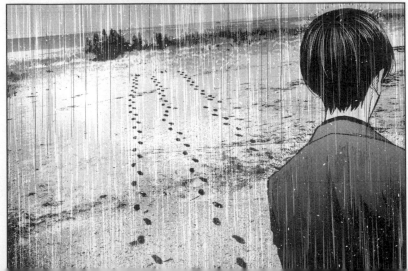

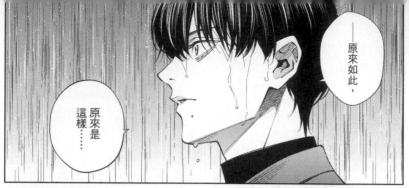

——原來如此，

原來是這樣……

等一下，

艾勒里。

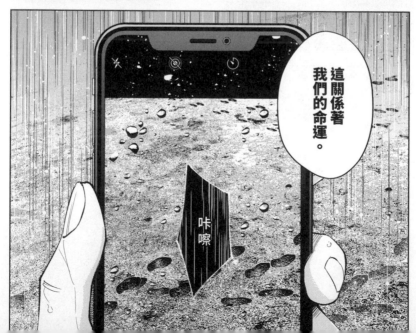

這關係著我們的命運。

咔嚓

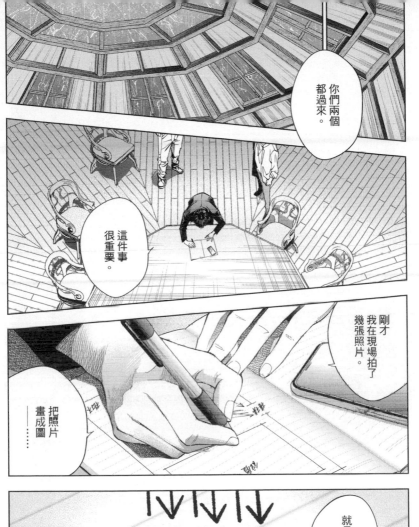
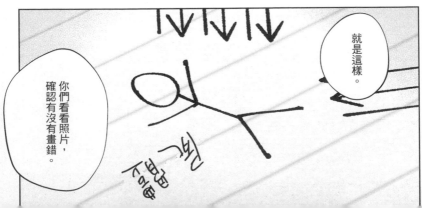

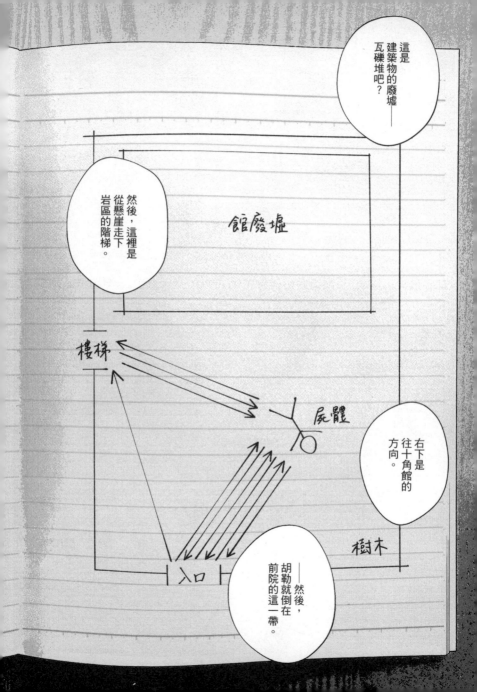

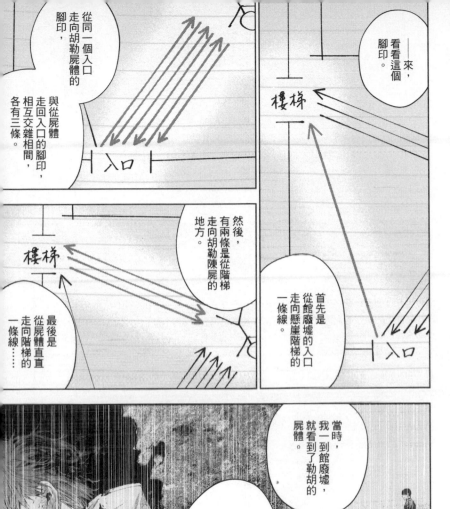

從同一個入口走向胡勒屍體的腳印，

與從屍體走回入口的腳印，相互交雜相間，各有三條。

——來，看看這個腳印。

然後，有兩條是從階梯走向胡勒陳屍的地方。

最後是從屍體直直走向階梯的一條線……

首先是從館廢墟的入口走向縣崖階梯的一條線。

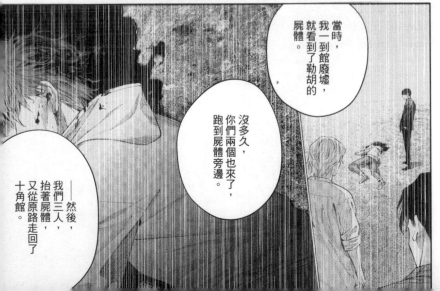

當時，我一到館廢墟，就看到了勒胡的屍體。

沒多久，你們兩個也來了，跑到屍體旁邊。

——然後，我們三人，抬著屍體，又從原路走回了十角館。

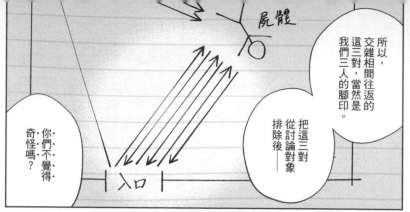

所以，交雜相間往返的這三對，當然是我們三人的腳印。

把這三對從討論對象排除後——

你們不覺得奇怪嗎？

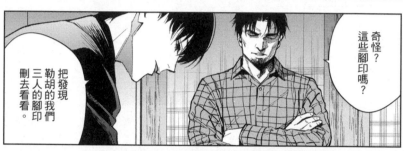

奇怪？這些腳印嗎？

把發現勒胡的我們三人的腳印刪去看看。

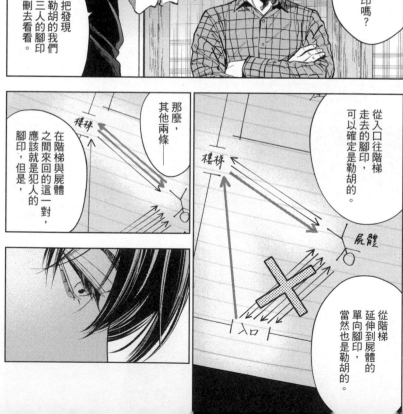

那麼，其他兩條——

在階梯與屍體之間來回的這一對，應該就是犯人的腳印，但是，

從入口往階梯走去的腳印可以確定是勒胡的。

從階梯延伸到屍體的單向腳印，當然也是勒胡的。

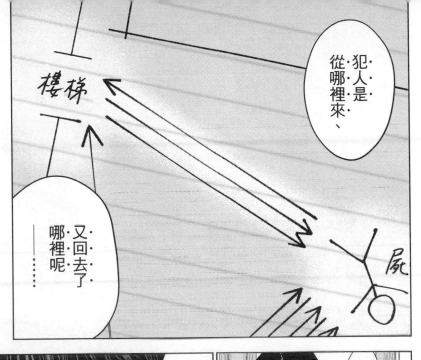

樓梯

犯·人·是·
從·哪·裡·來·、

又·回·去·了·
哪·裡·呢·
——·····

屍

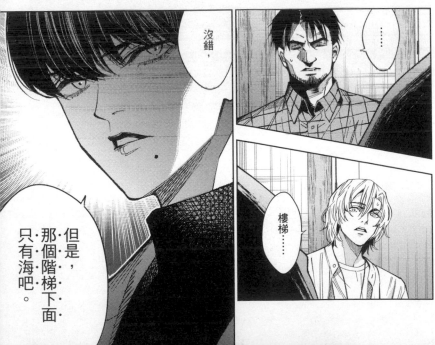

沒錯，

·····

樓梯·····

但·是·，
那·個·階·梯·下·面·
只·有·海·吧·。

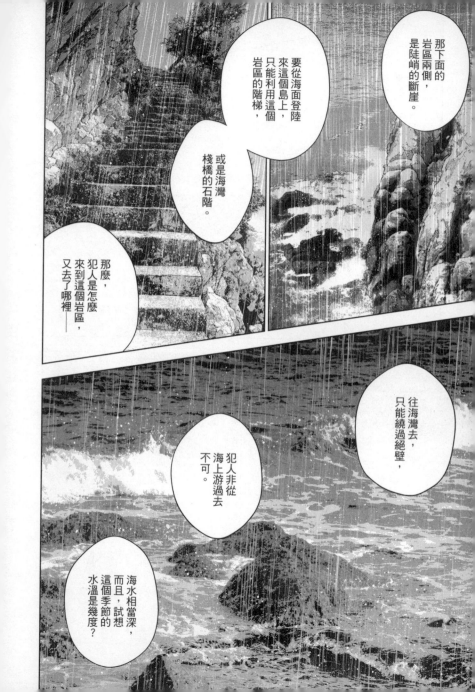

也就是說，問題在於⋯⋯

犯人為什麼採取那種行動，對吧？

如果犯人是正待在這棟十角館裡的我們三人之一，

就沒必要特地走下岩區，從海上游回來。

從地面走回來就行了。

腳印的大小、形狀，只要走路時亂踩，怎麼樣都可以矇混過去。

何況，這裡也沒有鑑識專家。

也就是說，可以推測，

犯人基於某種理由，非回到海的那邊不可──

沒錯，答案很明顯，

那就是犯人從海上來，又回到了海上。

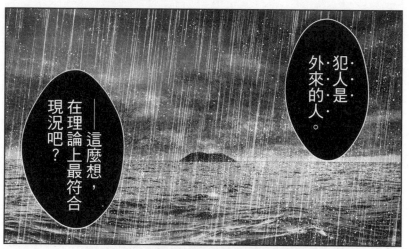

犯人是外來的人。

——這麼想，在理論上最符合現況吧？

大有可能是第三者從外面來。

只要推測犯人是坐船來的就行了，

這樣連從海上游來那種不合理的解釋都不用了。

船……

……

真的是……外來的犯人？

從腳印來看，那麼想或許沒錯。

——那麼，先吃個飯，休息一下吧。

……這種時候吃飯休息？

已經三點了，我們從早上到現在，什麼也沒吃啊。

……

好吧，……那麼，我去沖咖啡。

范，也麻煩給我一杯。

……那就三杯囉。

屍體

樹木

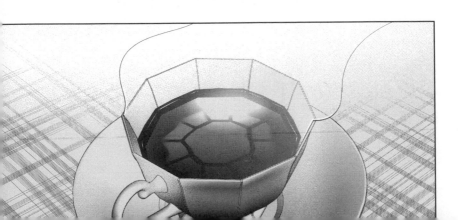

——不嫌棄的話，抽我的吧。

嗯……好啊，那我就不客氣了。

……對了，已經抽光了。

！

好久沒抽捲菸了……

我怎麼都無法喜歡上加熱式菸。

現在在醫學院，也只有我喜歡抽菸了。

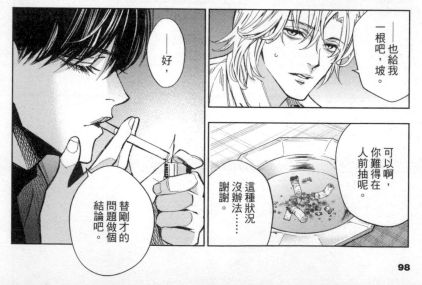

好，

替剛才的問題做個結論吧。

——也給我一根吧，坡。

可以啊，你難得在人前抽呢。

這種狀況沒辦法……謝謝。

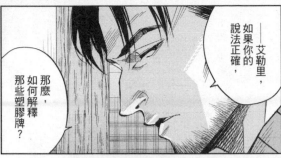

——艾勒里，如果你的說法正確，

那麼，如何解釋那些塑膠牌？

會有讓我們深信「犯人」在我們七人當中的效果。

光是這樣，就會讓我們對外來者失去防備。

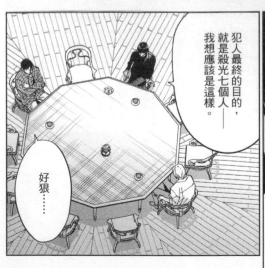

犯人最終的目的，就是殺光七個人——我想應該是這樣。

好狠……

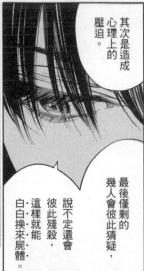

其次是造成心理上的壓迫。

最後僅剩的幾人會彼此猜疑，說不定還會彼此殘殺，這樣就能白白換來屍體……

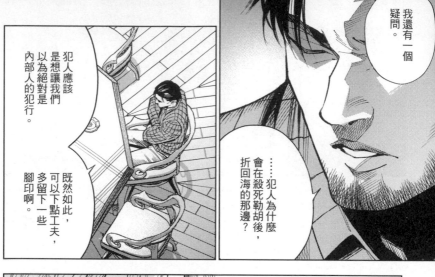

我還有一個疑問。

……犯人為什麼會在殺死勒胡後，折回海的那邊？

犯人應該是想讓我們以為絕對是內部人的犯行。

既然如此，可以下點工夫，多留下一些腳印啊。

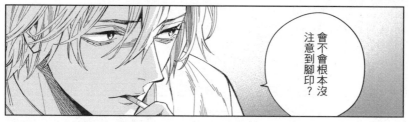

會不會根本沒注意到腳印？

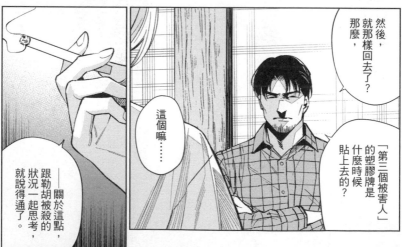

然後，就那樣回去了？

那麼，「第三個被害人」的塑膠牌是什麼時候貼上去的？

這個嘛……

——關於這點，跟勒胡被殺的狀況一起思考，就說得通了。

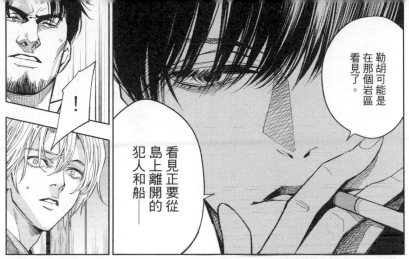

勒胡可能是在那個岩區看見了。

看見正要從島上離開的犯人和船——

！

勒胡察覺情況不對就跑了。

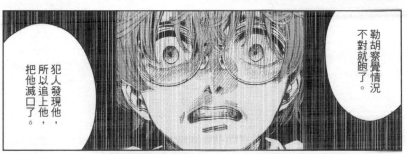

犯人發現他，所以追上他，把他滅口了。

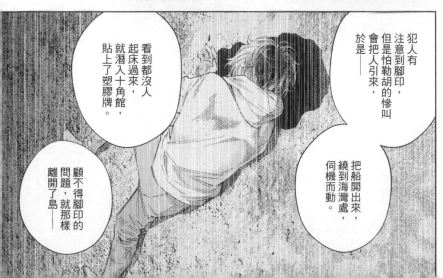

犯人有注意到腳印，但是怕勒胡的慘叫會把人引來，於是——

把船開出來，繞到海灣處，伺機而動。

看到都沒人起床過來，就潛入十角館，貼上了塑膠牌。

顧不得腳印的問題，就那樣離開了島——

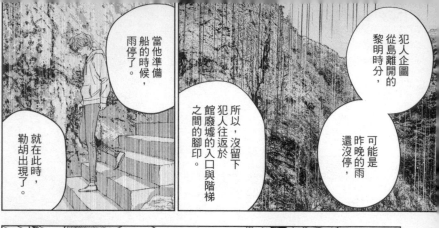

犯人企圖從島離開的黎明時分，

可能是昨晚的雨還沒停，

所以，沒留下犯人往返於館廢墟的入口與階梯之間的腳印。

當他準備船的時候，雨停了。

就在此時，勒胡出現了。

……那麼，犯人昨晚也一直待在這個島上？

我想應該是每晚都會來。

到了晚上，就來島上監視我們。

你是說那段時間就把船綁在海灣或岩區？

小型的橡皮艇就很容易藏匿。

也可以綁上重物，沉入水裡。

橡皮艇？

那種船能往返於本土之間嗎？

……沒錯，有貓島。

！

未必是本土，附近就有絕佳的場所吧？

我猜犯人是在那裡搭了帳篷。

只要有手划的橡皮艇就夠了。

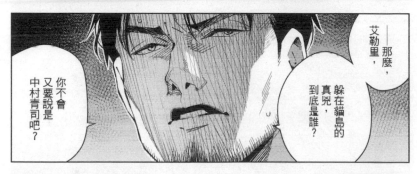

——那麼，艾勒里，躲在貓島的真兇，到底是誰？

你不會又要說是中村青司吧？

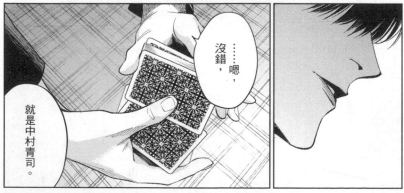

……嗯，沒錯，就是中村青司。

103

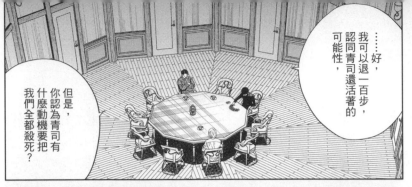

……好，我可以退一百步，認同青司還活著的可能性，

但是，你認為青司有什麼動機要把我們全都殺死？

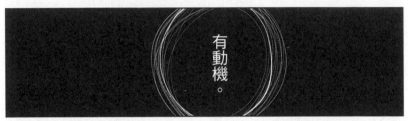

有動機。

——有，我也是昨晚回到自己的房間後，才想起來。

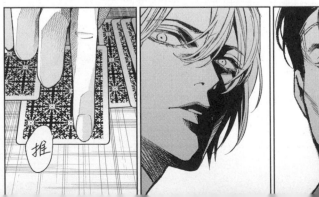

推

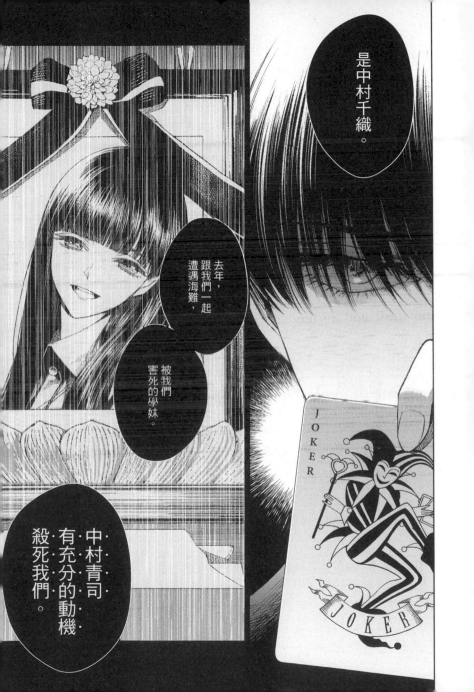

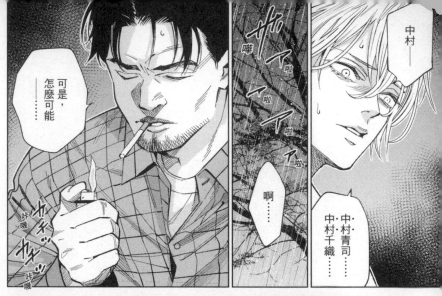

可是，
怎麼可能
……

嗶イ
イ啦
イ啦
イ啦
イ啦

啊
……

中村——

中村青司
……
中村千織
……

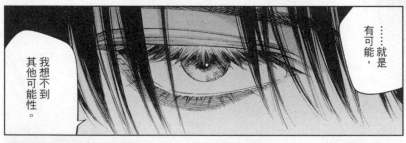

……就是
有可能，

我想不到
其他可能性。

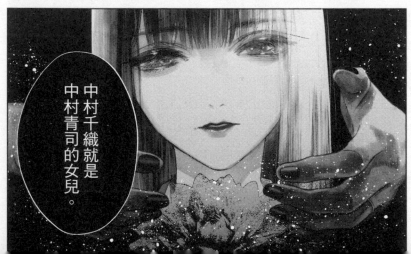

中村千織就是
中村青司的女兒。

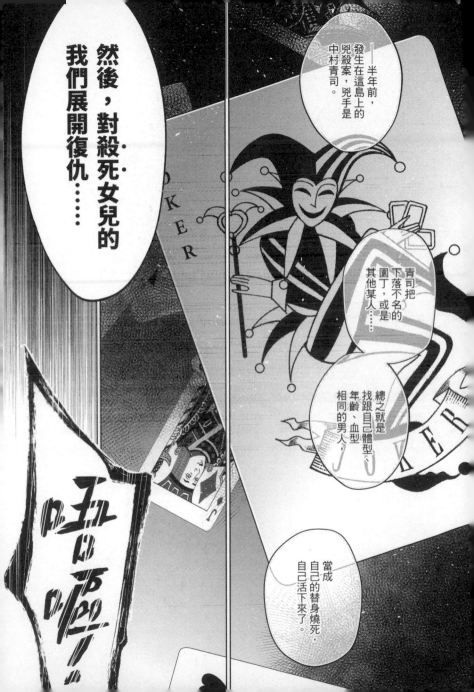

然後，對殺死女兒的我們展開復仇……

——半年前，發生在這島上的兇殺案，兇手是中村青司。

青司把下落不名的園丁，或是其他某人……

總之就是找跟自己體型、年齡、血型相同的男人，

當成自己的替身燒死，自己活下來了。

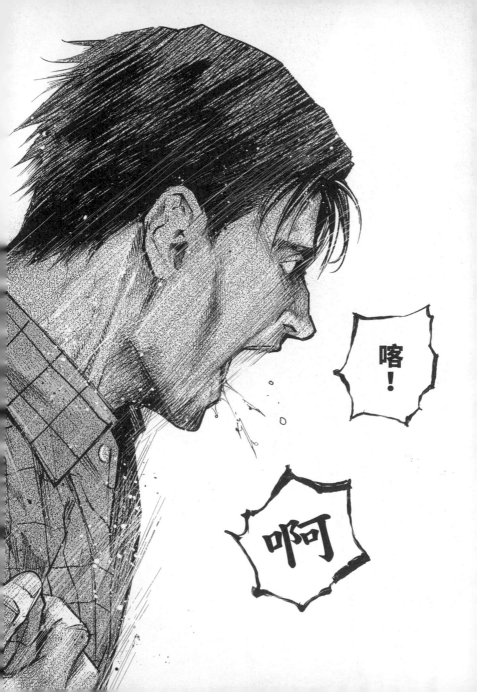

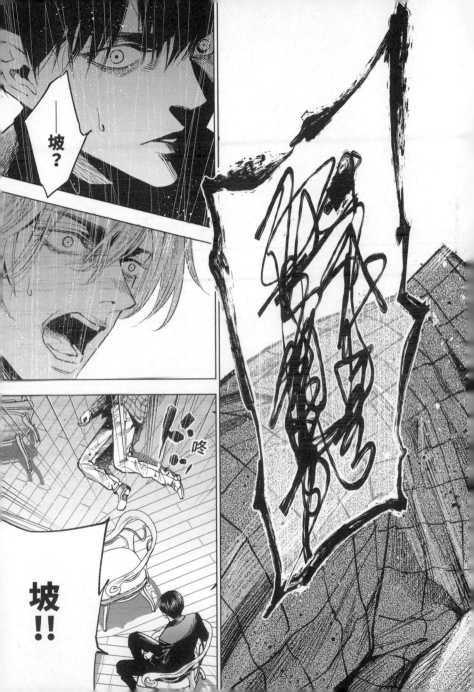

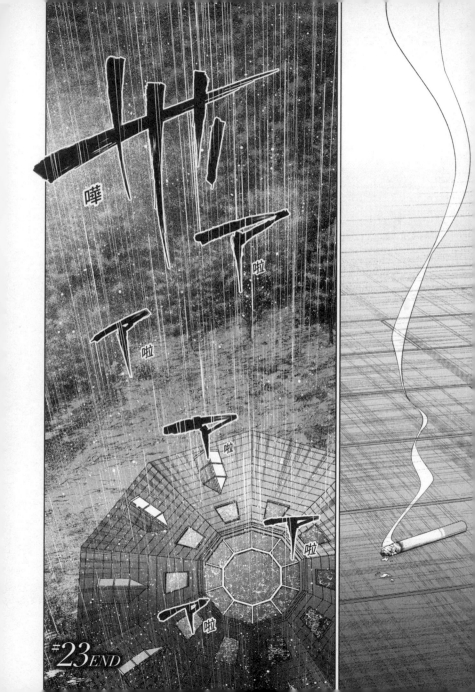

#23 END

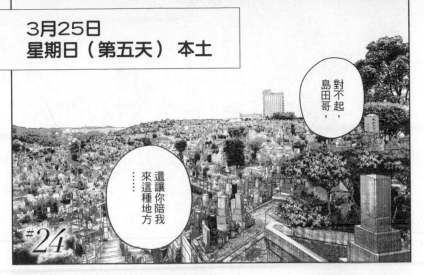

3月25日
星期日（第五天）本土

#24

對不起，島田哥，

還讓你陪我來這種地方……

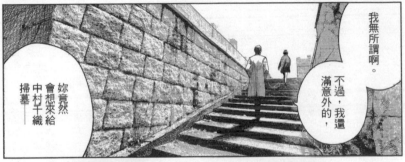

我無所謂啊。

不過，滿意外的，我還

妳竟然會想來給中村千織掃墓——

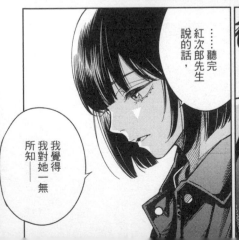

……聽完紅次郎先生說的話，

我覺得我對她一無所知——

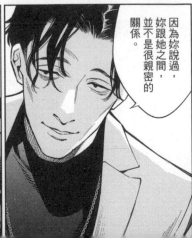

因為妳說過，妳跟她之間，並不是很親密的關係。

可能是因為我這個人很怕生……

所以，從來沒有好好跟她交談過。

——其實，她曾經跟其他推理社成員，

來我家玩。

啊，不過，麻將玩得很開心。

麻將？

……但是，在追查這次的怪信的過程中，

聽到紅次郎先生說的那些話……

我開始想——

中村千織實際上是個怎麼樣的女孩呢——……

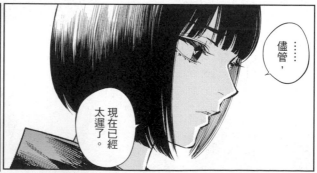

……儘管，

現在已經太遲了。

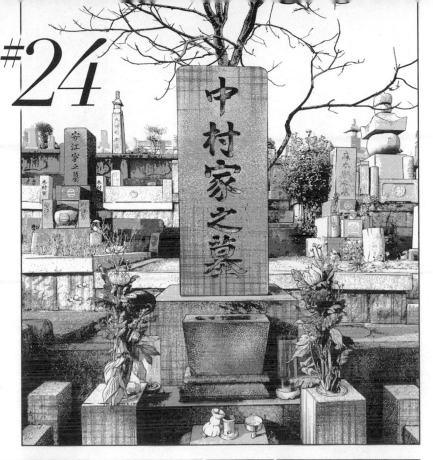

#24

中村家之墓

守江家之墓

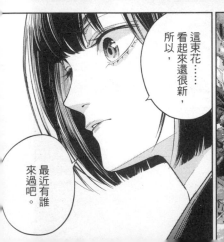

這束花……看起來還很新，所以，

最近有誰來過吧。

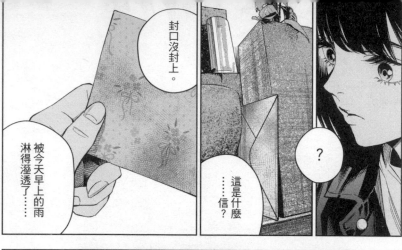

封口沒封上。

被今天早上的雨淋得溼透了……

……這是什麼信？

？

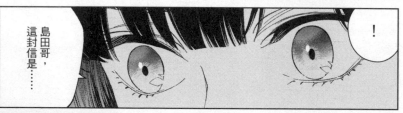

島田哥，這封信是……

！

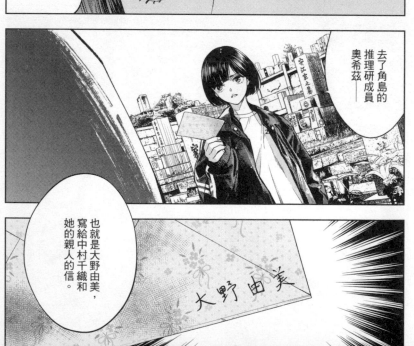

去了角島的推理研成員奧希茲——

也就是大野由美，寫給中村千織和她的親人的信。

大野由美

寫這封信的人……跟中村千織是？

我想……應該是最好的朋友吧。

哦。

喂……！

島田哥，隨便看不好吧……

放在這種地方的信……八成沒那麼簡單，說不定寫了什麼很重要的事。

或許是那樣沒錯，但是——

那麼，我要看囉。

不要告訴守須。

──給千織、

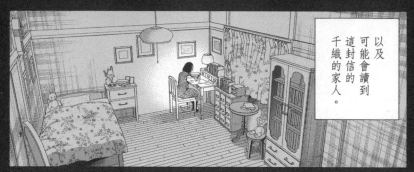

以及可能會讀到這封信的千織的家人。

有件事，無論如何我都要告訴你們。

我必須向你們道歉，為那天……

我們……推理研的成員，

以及我對千織所做的事。

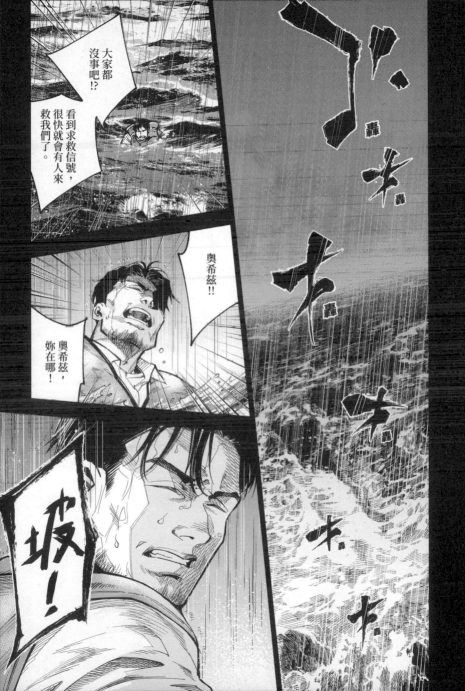

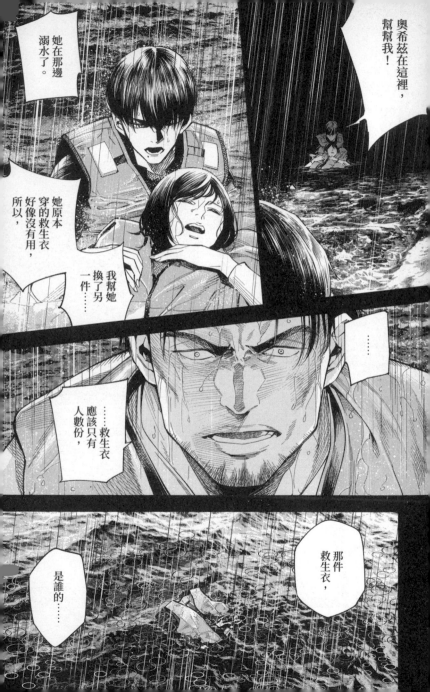

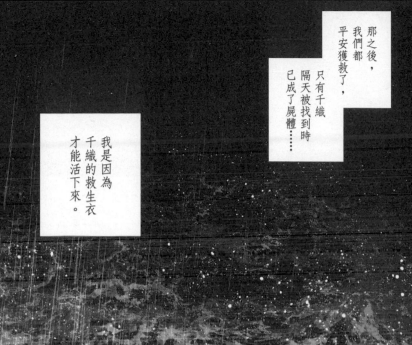

那之後，
我們都
平安獲救了，

只有千織
隔天被找到時
已成了屍體⋯⋯

我是因為
千織的救生衣
才能活下來。

大家商量後，
決定不要把
這件事告訴
死者家屬，

因為怕他們
知道後，
反而會更傷心。

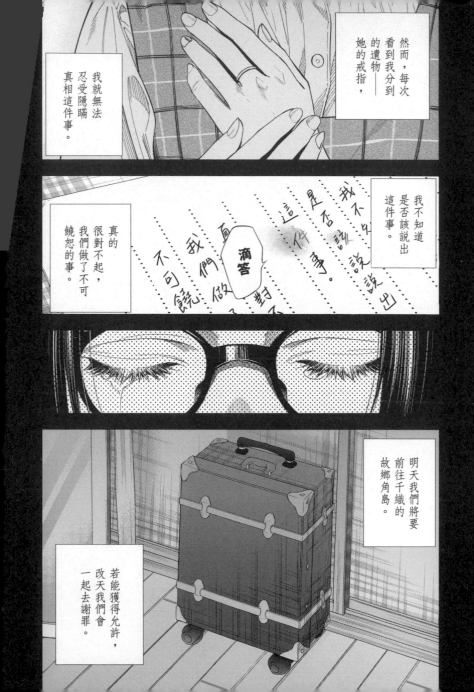

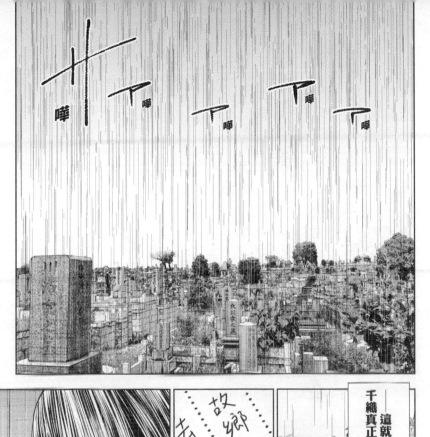

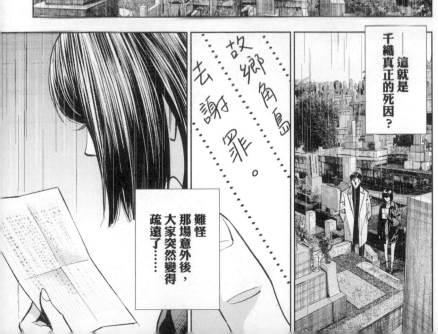

——這就是
千織真正的
死因？

故鄉角島
……去謝罪。

難怪
那場意外後，
大家突然變得
疏遠了……

原來如此，

所謂的「卡涅阿德斯船板」啊——

就是在自己的生命受到威脅的狀態下，那是正當行為……

此案例不能判她搶走中村千織的救生衣有罪。

因為那應該算是緊急避難。

柯南？

……我知道，

那也是沒辦法的事。

——誰都沒有錯……

可是……

122

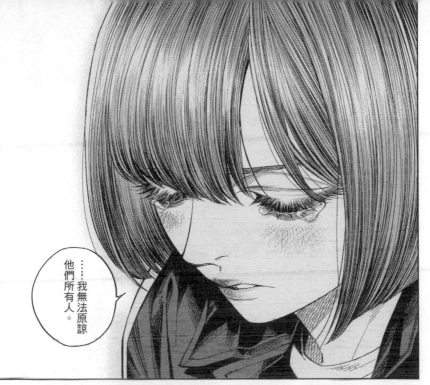

……我無法原諒他們所有人。

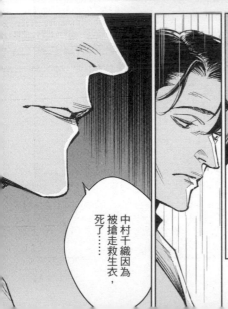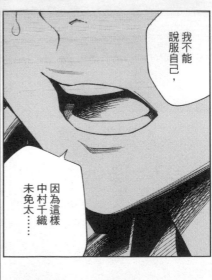

我不能說服自己，

因為這樣中村千織未免太……

中村千織因為被搶走救生衣，死了……

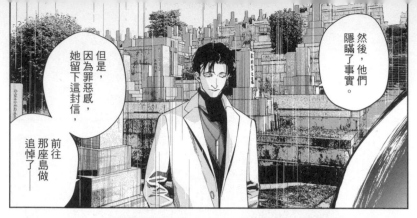

然後，他們隱瞞了事實。

但是，因為罪惡感，她留下這封信，前往那座島做追悼了——

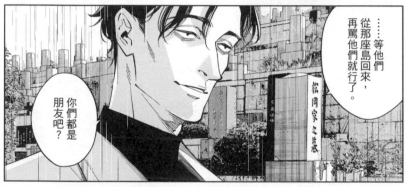

……等他們從那座島回來，再罵他們就行了。

你們都是朋友吧？

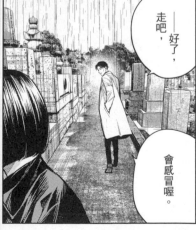

——好了，走吧，

會感冒喔。

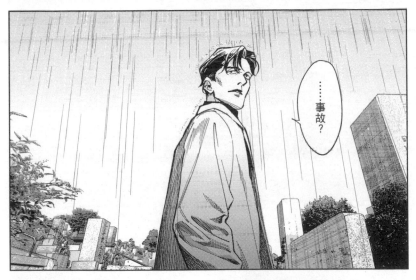

……事故？

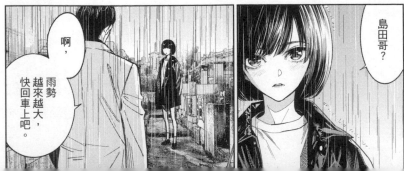

島田哥？

啊，雨勢越來越大，快回車上吧。

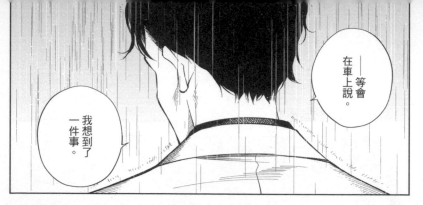

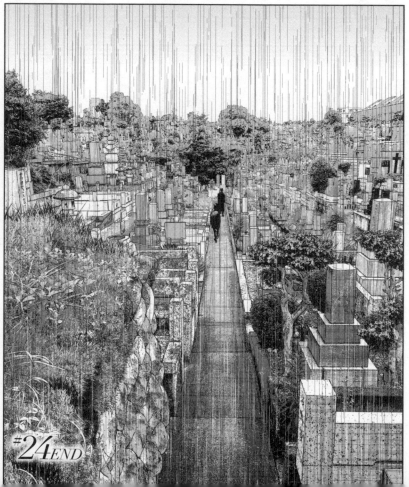

#24END

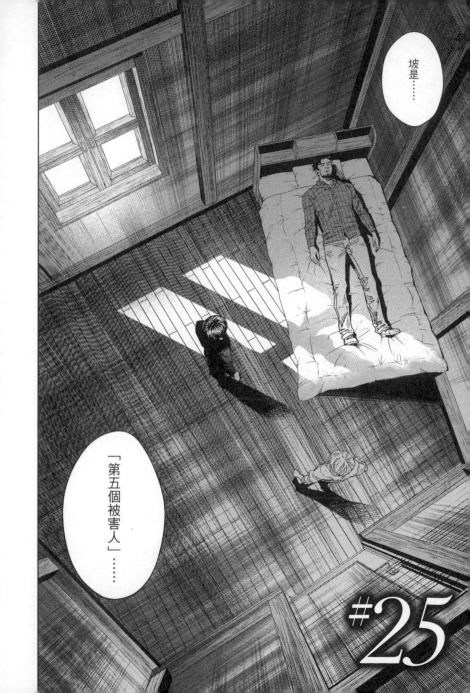

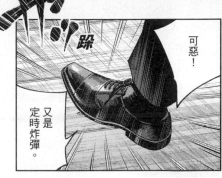

可惡！

又是定時炸彈。

中村青司在坡的儲備香菸裡，摻進了一根有毒的。

一定是偷偷潛入房間，用注射器注射進去的。

……中村青司？

是的。

……！

……我們也會有危險嗎

……范，你想想，

青司可是這棟十角館的主人，

熟知島的地理環境、建築物的結構，

而且，十之八九持有這裡所有房間的備鑰。

備鑰？

也可能是萬用鑰匙。

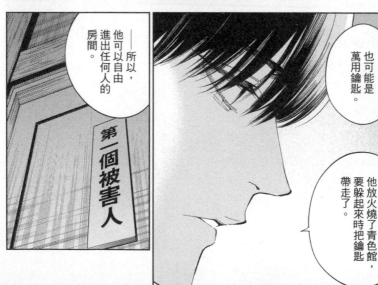

——所以，他可以自由進出任何人的房間。

第一個被害人

他放火燒了青色館，要躲起來時把鑰匙帶走了。

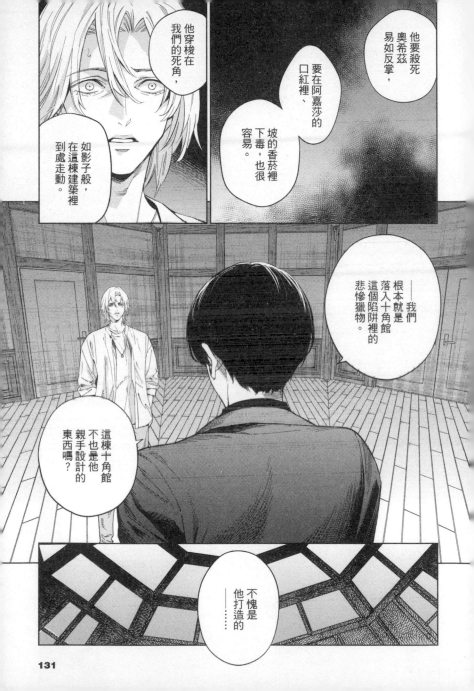

他要殺死奧希茲易如反掌，

要在阿嘉莎的口紅裡下毒，坡的香菸裡下毒，也很容易。

他穿梭在我們的死角，

如影子般，在這棟建築裡到處走動。

——我們根本就是落入十角館這個陷阱裡的悲慘獵物。

這棟十角館不也是他親手設計的東西嗎？

不愧是他打造的——……

……不對，

等等，說不定……

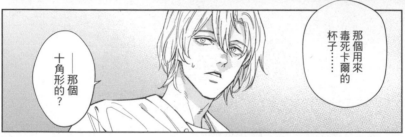

那個用來毒死卡爾的杯子……

——那個十角形的？

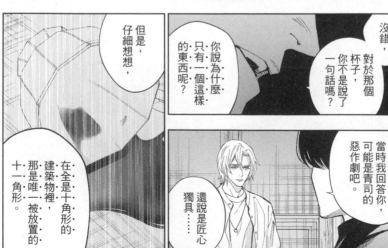

沒錯，對於那個杯子，你不是說了一句話嗎？

你說為什麼只有一個這樣的東西呢？

但是，仔細想想，

在全是十角形的建築物裡，那是唯一一被放置的十一角形。

當時我回答你，可能是青司的惡作劇吧。

還說是匠心獨具……

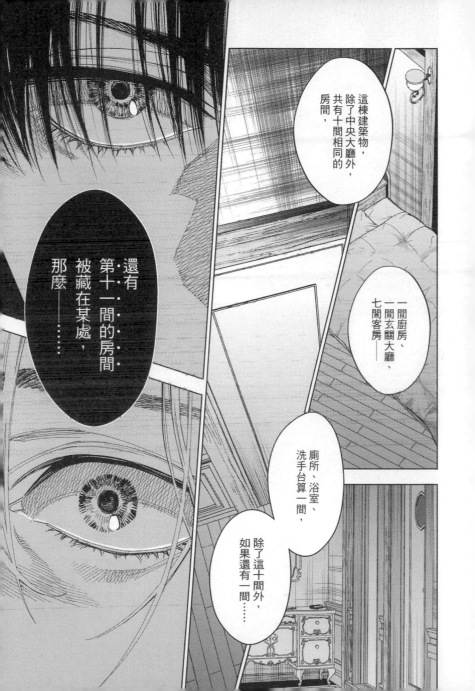

這棟建築物，除了中央大廳外，共有十間相同的房間，

一間廚房、一間玄關大廳、七間客房——

廁所、浴室、洗手台算一間，

除了這十間外，如果還有一間……

還有·第·十·一·間·的·房·間·被藏在某處，那麼——……

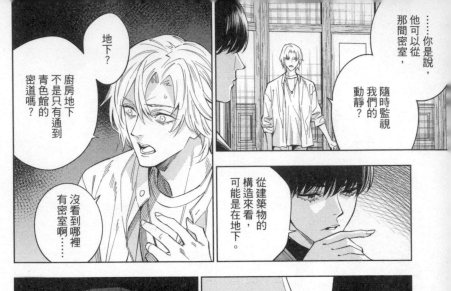

……你是說，他可以從那間密室，隨時監視我們的動靜？

地下？

廚房地下不是只有通到青色館的密道嗎？

沒看到哪裡有密室啊……

從建築物的構造來看，可能是在地下。

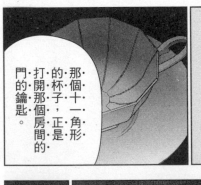

那個十一角形的杯子，正是打開那個房間的門的鑰匙。

沒錯，所以我推測——

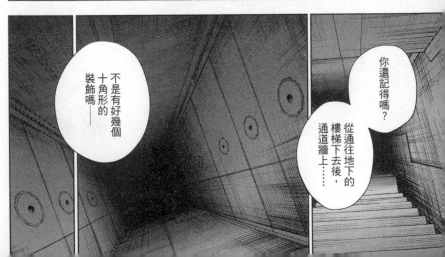

不是有好幾個十角形的裝飾嗎——

你還記得嗎？從通往地下的樓梯下去後，通道牆上……

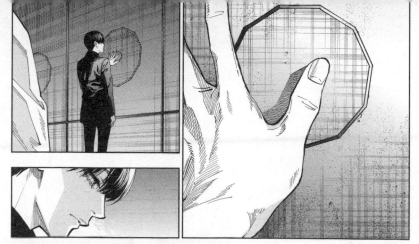

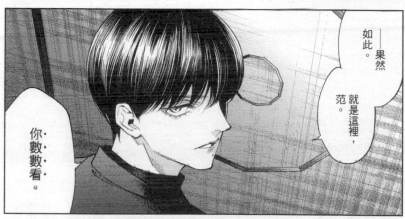

——果然如此。

就是這裡，范。

你·數·數·看。

！

……真的呢。

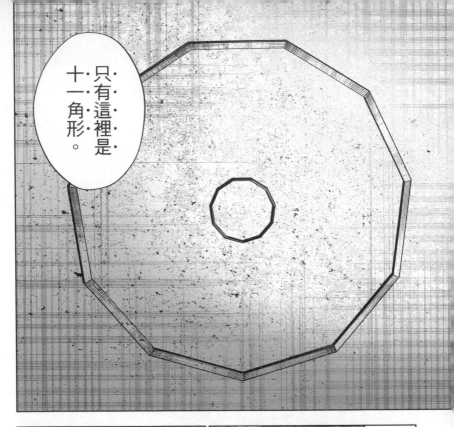

只有這裡是十一角形。

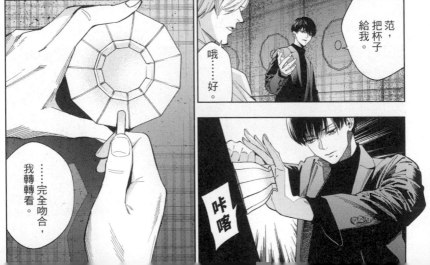

……完全吻合，我轉轉看。

范，把杯子給我。

哦……好。

咔喀

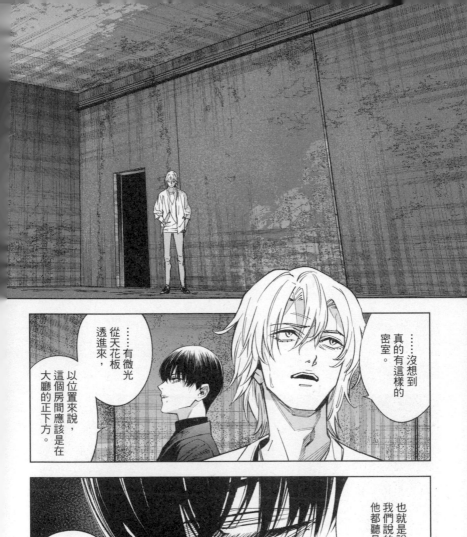

……沒想到真的有這樣的密室。

……有微光從天花板透進來，

以位置來說，這個房間應該是在大廳的正下方。

也就是說，我們說的話，他都聽見了。

他一定是豎起了耳朵在監視我們。

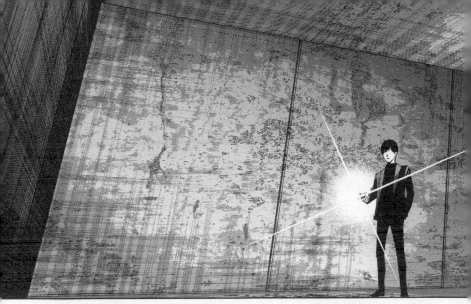

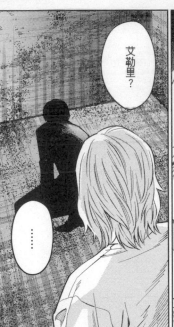

……

艾勒里？

那麼，青司果然躲在這裡？

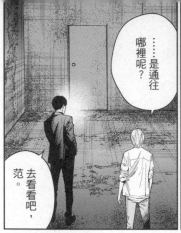

……是通往哪裡呢？

你看，那裡有扇門。

去看看吧，范。

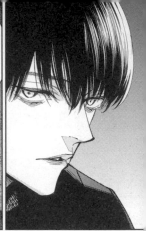

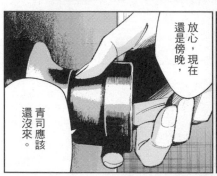

放心，現在還是傍晚，青司應該還沒來。

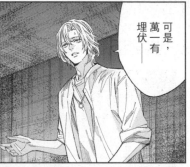

可是，萬一有埋伏——

唔！

什麼味道……

好臭。

……

艾勒里，這臭味是……

對，

……腐臭味。

怎麼了？

!?

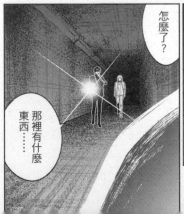

那裡有什麼東西……

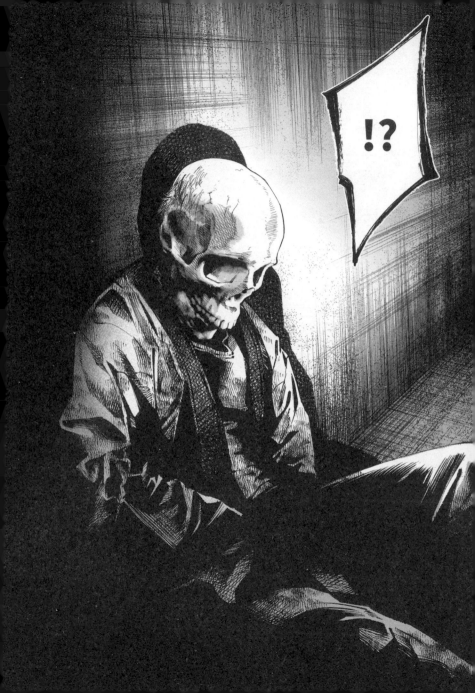

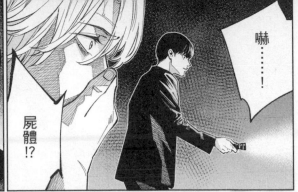

嚇⋯⋯！

屍體！？

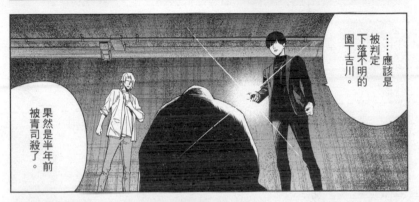

⋯⋯應該是被判定下落不明的園丁吉川。

果然是半年前被青司殺了。

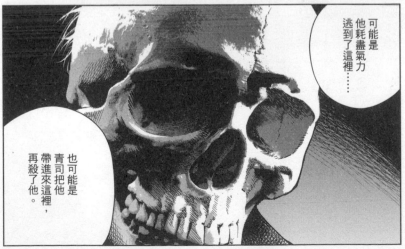

可能是他耗盡氣力逃到了這裡⋯⋯

也可能是青司把他帶進來這裡，再殺了他。

143

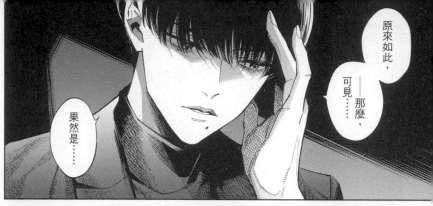

原來如此，

可見……那麼，

果然是……

往前走吧，

……

艾勒里？

我們必須查清楚，這個通道通到哪。

コツ

喀

……

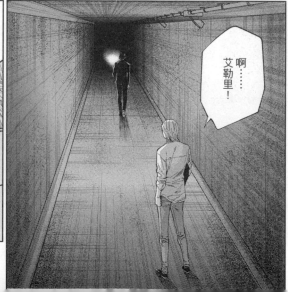

啊……艾勒里！

等等我，艾勒里！

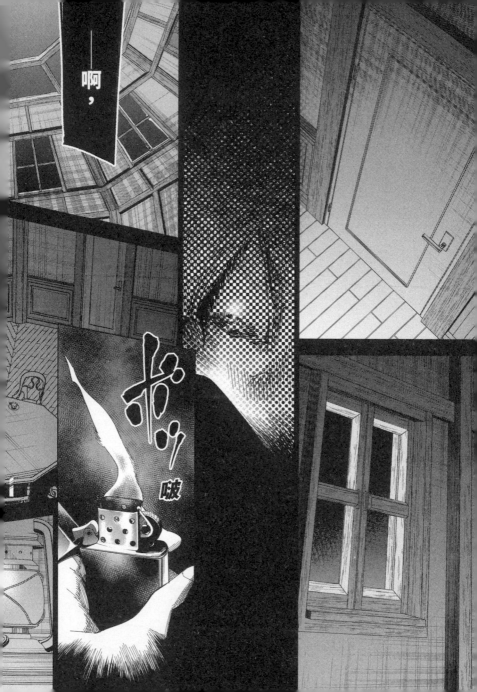

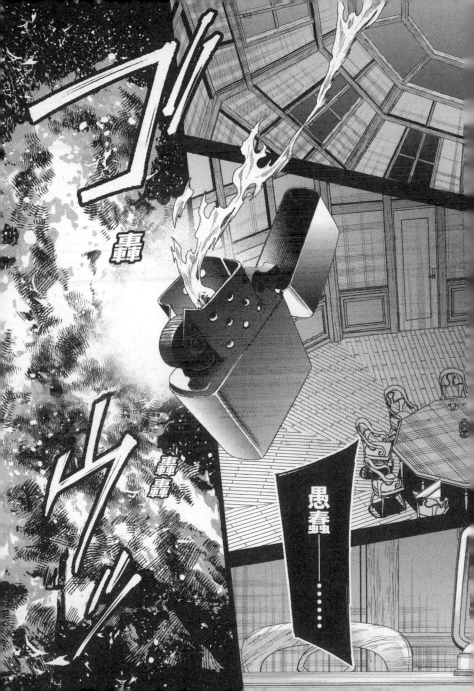

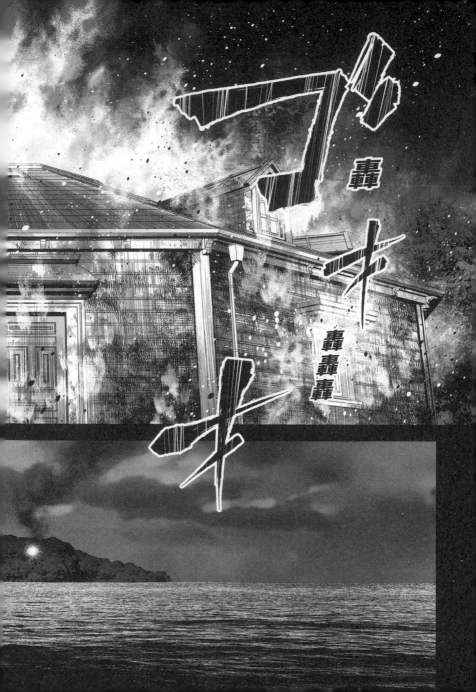

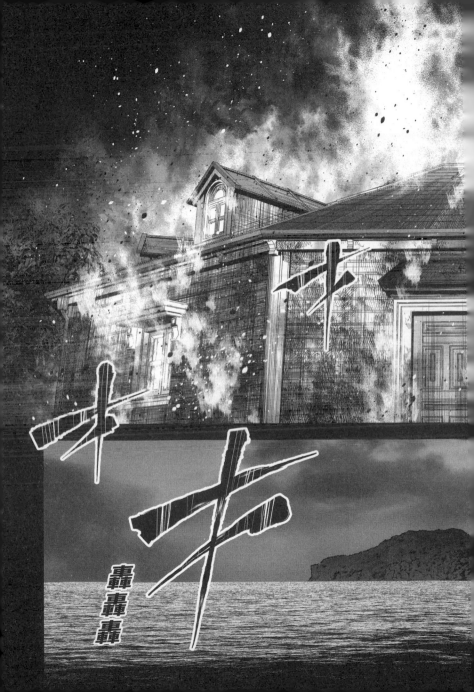

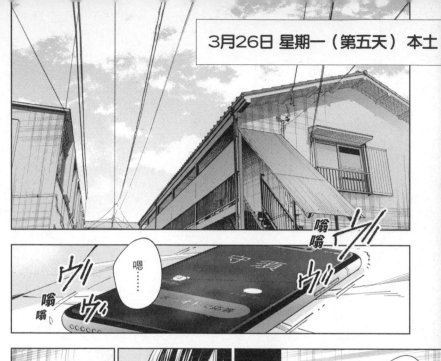

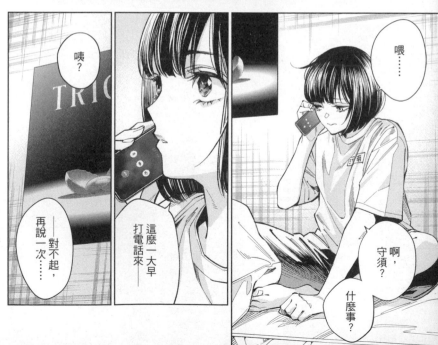

角島十角館
起火……

去合宿的
推理研成員，

——全都　死了
……

殺人十角館

The Decagon House
Murders

Presented by
YUKITO AYATSUJI
and
HIRO KIYOHARA

殺人
十角館
四格漫畫劇場

八月小夜曲

每天都好熱。

沒辦法，夏天嘛。

這種天，艾勒里還是穿著長袖。

從來沒看過他脫衣服。

不會是⋯⋯為了隱藏粗獷的刺青吧？

不會吧！他其實是個「危險人物」!?

我是因為皮膚不好，所以不想晒太陽。

住手！不要用熱水燙人！

好燙

范，你不上封面嗎？

我一個人上就行啦。

他這麼說。

⋯⋯

說到泳裝……

對了，其他還有誰來？

我記得奧希茲說她也會來。

奧希茲啊——

嗯？你們也都來了啊。

不要玩得太過火喔。

好像……跟平時都一樣嘛。

喂，等等，那不是重點。

來到海邊

夏天就是要來海邊！

勒胡。

啊，艾勒里。

脫得精光！！

因為我抹了防曬乳，皮膚白到快把人閃瞎了！

咦？卡爾學長呢？他先去換了衣服啊……

勒胡！

你在幹嘛，快去游泳啦！

卡爾學長！

中村紅次郎

……紅兄，

該放棄了，回家吧。

還早……我再釣一次！

海邊攻防

還有其他人來嗎？

我記得道爾也說她會來。

道爾啊——

我是穿校園泳裝啊，怎樣？

※砂之城

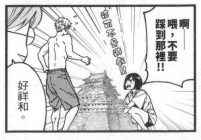

啊——不要踩到那裡！！

好祥和。

殺人十角館 四格漫畫劇場 完。

該做的
是制裁。

「所以，島田兄該不會是懷疑……」

都在那一天被摧毀了。

江南收到「**所有人都死了**」的通報，

「**本土**」的人都動身前往「**島**」……

「所有一切，

我不是跟妳提過嗎？

我有……

認識的……

警察。

2022年底震撼終局

殺死的？
她是被他們

一切就到此
結束了──

所有解開謎團的線索
都已被揭示。
你能解謎到何種
程度呢？

殺人十角館 ⑤

國家圖書館出版品預行編目資料

殺人十角館【漫畫版】4 / 綾辻行人原著；清
原紘漫畫；涂愫芸譯.-- 初版.-- 臺北市：皇冠,
2022.5　面；公分.--（皇冠叢書；第5022種）
（MANGA HOUSE；11）
譯自：「十角館の殺人」4

ISBN 978-957-33-3877-2（平裝）

皇冠叢書第5022種
MANGA HOUSE 11

殺人十角館【漫畫版】4

「十角館の殺人」4

「The Decagon House Murders」
© 2021 Yukito Ayatsuji / Hiro Kiyohara
All rights reserved.
First published in Japan in 2021 by Kodansha Ltd.
Chinese translation rights arranged with Kodansha Ltd.

Traditional Chinese Characters © 2022 by Crown
Publishing Company, Ltd.

原著作者—綾辻行人
漫畫作者—清原紘
譯　　者—涂愫芸
發 行 人—平雲
出版發行—皇冠文化出版有限公司
　　　　　台北市敦化北路120巷50號
　　　　　電話◎02-27168888
　　　　　郵撥帳號◎15261516號
　　　　　皇冠出版社（香港）有限公司
　　　　　香港銅鑼灣道180號百樂商業中心
　　　　　19樓1903室
　　　　　電話◎2529-1778　傳真◎2527-0904
總 編 輯—許婷婷
責任編輯—蔡維鋼
行銷企劃—蕭采芹
美術設計—嚴昱琳
著作完成日期—2021年
初版一刷日期—2022年5月
初版二刷日期—2023年3月
法律顧問—王惠光律師
有著作權・翻印必究
如有破損或裝訂錯誤，請寄回本社更換
讀者服務傳真專線◎02-27150507
電腦編號◎575011
ISBN◎978-957-33-3877-2
Printed in Taiwan
本書定價◎新台幣160元/港幣53元

● 皇冠讀樂網：www.crown.com.tw
● 皇冠Facebook：www.facebook.com/crownbook
● 皇冠Instagram：www.instagram.com/crownbook1954
● 皇冠蝦皮商城：shopee.tw/crown_tw